用手機畫畫！
初學數位繪圖
教學指南書

（萌）表現探求サークル／著

U0035279

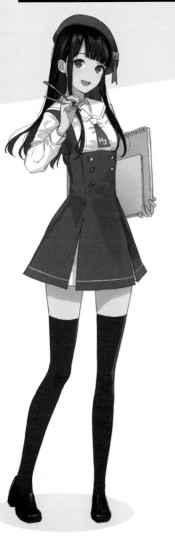

目次

第 **3** 章　開始畫看看**數位**插畫！　　　　　　　53

第 4 章　數位插畫製作　　　　　　　　　89

由我夢色畫乃
為你導覽！

Hobby JAPAN
繪畫技法書
官方吉祥物

數位繪圖，真令人嚮往啊！

數位插畫不僅閃閃動人、色彩繽紛，完成度還很高。
只要是喜歡畫畫的人，應該都會想嘗試這樣的插畫吧⋯⋯！

可是，電腦和繪圖板的價格昂貴，比較難入手。與家人共用電腦的話，又無法長時間使用，而且有些人不想被家人看到自己正在畫圖的樣子。
有些人雖然想開始畫畫，但他們可能覺得突然花大錢買工具，會讓難度一下子太高，希望用輕鬆的心態挑戰畫圖。

我們推薦有前述考量的人使用手機繪圖。
現在只要準備一支手機，就能免費下載高品質的插畫 APP，而且手指就是很棒的畫筆。

除此之外，手機繪圖 APP 儘量將複雜的數位繪圖介面加以簡化，非常適合數位繪圖的初學者。
熟悉操作後就能畫出高質感的插畫，甚至不會輸給電腦繪製的作品。

趕快帶上手機和這本書，一起練習數位繪圖吧！

第 **1** 章

數位繪圖的 事前準備

開始畫圖前,還需要做一些事前準備。

但其實準備起來不會太困難。只要檢查手機,選擇想要的繪圖 App,並且準備繪圖專用觸控筆即可。

本章彙整挑選工具時可作為參考的資訊,請選用適合自己的 App 和觸控筆。

開始安裝前

安裝繪圖App之前，請先檢查一下自用手機的狀況。比如確認是否有足夠的容量安裝繪圖App，或是作業系統是否正在更新，這些都是為了讓繪畫過程更順利而做的準備。

檢查手機機體

使用裝置（此處指的是智慧型手機）的規格（性能）很重要，使用液晶繪圖板或繪圖板在電腦（PC）上作畫時，規格也一樣重要。

舉例來說，用手機玩遊戲時可能發生機體過熱、APP運作變慢，或是頻頻退出的問題，相信大家都有過這樣的經驗。這是因為手機的機體性能或處理能力跟不上App性能的緣故。繪圖APP也是同樣的道理，想畫出細緻插畫的人，至少不能使用過舊的機型，這點很重要。

除此之外，還需要確認手機的容量。

進入【設定】→【一般】就能確認剩餘的容量空間。插圖的儲存空間也是必要的，因為一旦照片或影片壓迫手機容量，機體的運作速度會愈來愈慢。所以有些繪圖軟體會指定手機的剩餘空間。

容量約有5GB～10GB就沒問題了。

容量不夠時，應檢視儲存空間的使用狀況，先將不需要的App或媒體刪除。

將作業系統更新至最新版本

OS（作業系統）是Operation system的簡稱，是手機運作的基礎軟體。

手機通常每過幾個月就要進行一次左右的「軟體更新」，系統更新的目的是為了隨時加強手機的機能，更新不限任何機型，都能更新至最新作業系統（但過舊的機型可能因規格不足而無法更新）。

開始使用繪圖App前，請確認是否已更新至最新的作業系統。進入【設定】→【一般】→【軟體】可確認更新狀況。

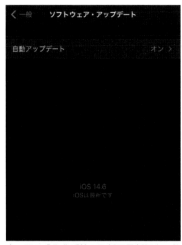

畫面顯示「作業系統已更新至最新版本」就沒問題了。開啟自動更新功能，可隨時接收最新版本的通知並自動更新。

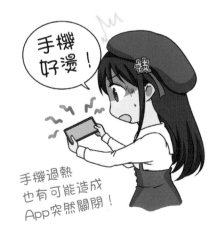

挑選觸控筆

準備好手機之後，接下來要挑選的是繪圖專用觸控筆。日本百元商店、家電用品店或網路商店可以買到手機的觸控筆。以下介紹幾款常見觸控筆的試用結果。觸控筆是最重要的繪圖工具之一，請試著找出適合自己的筆款。

1 前端不尖的遊戲專用筆

↖ 橡膠材質

感覺不像筆的觸控筆。以觸控為目的的筆款，非繪圖專用。

日本百元商店也有販售的高CP值觸控筆。

這款觸控筆的前端有弧度。為避免刮傷手機的液晶螢幕，前端採用柔軟的橡膠材質。因此，只用筆尖觸碰螢幕不會產生反應，作畫時必須用力壓著筆才行。這表示它的筆壓感應能力很不好。

此外，由於觸控筆的形狀跟鉛筆差很多，習慣鉛筆繪圖的人需要花一段時間才能適應。基本上，與其說這款筆是繪圖筆，不如說是針對遊戲等用途的筆。

右圖使用的是4.5mm觸控筆，在同形狀的筆中屬於筆尖很細的類型。日本百元商店也有賣的筆，因為前端太粗了，應該很不好畫。

必須用力施壓才能有所感應。必須持續施加一定程度的力。

施力後，橡皮材質會歪斜變形。

歪扭

筆尖會歪斜變形，不夠堅硬。

用來繪製線條粗糙的插畫，也許反而更順手？

2 筆尖有圓盤的筆

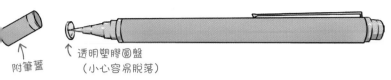

乍看是普通的筆，其實筆尖上有透明塑膠材質。

筆尖上有透明圓盤的觸控筆。形狀跟 **1** 比起來更接近普通的筆，除了圓盤之外，其他地方看起來是普通的筆。日本百元商店也買得到這種觸控筆。

透明塑膠圓盤的存在目的應該是為了避免刮傷液晶螢幕，但畫起來總覺得很礙事。圓盤造成使用者必須立著筆桿作畫，很難實際看出筆的移動情況。但習慣操作後，確實可用來繪製插畫。筆尖比一般的鉛筆或筆稍粗，看起來像細頭麥克筆。

除此之外，筆本身很輕巧，感應度也很不錯，比觸控筆 **1** 更值得推薦。

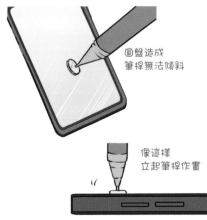

筆尖上有圓盤，不能斜握筆桿。筆一定要垂直立在螢幕上作畫。

習慣塑膠圓盤的存在後，可以畫得很順手。

11

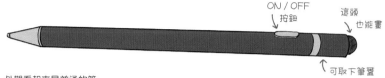

ON / OFF
↳ 按鈕

這頭
↳ 也能畫

↑ 可取下筆蓋

外觀看起來是普通的筆。

這種觸控筆大約日幣1000元～數千元。銅製筆尖的充電式觸控筆，開啟ON開關，透過電磁力使螢幕產生反應。

筆尖非常細，是目前介紹的筆中手感最熟悉的筆。但是，不能指望它達到跟紙上繪圖一樣的手感。而且它的繪畫手感不同於液晶繪圖板或Apple Pencil（這些筆的感覺跟紙上繪圖不一樣，但在液晶螢幕上畫起來很滑順）。

基本上，斜向畫線是感應不到的，必須盡可能地保持筆桿直立。畫習慣以後，連細節的部分都能確實畫出來。但相對地，價格也比較高，而且有些家電量販店沒有販售。

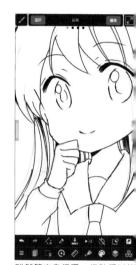

雖然筆本身很重，但熟悉以後還能畫出細線。

另外，充電式觸控筆必須適時地充電。雖然筆桿比前面兩款還重，但長時間畫下來還不至於感到疲憊。

可用手機充電。充電1小時可維持數小時，無需過於在意電量。

按開筆桿頂端後，可插入充電線

可用手機充電

4 手指（食指）

最後一種筆竟然是手指！

用觸控筆描繪俐落的直線或長線時，感覺非常順手；但繪製複雜線條、填滿顏色或疊加線條時卻出現一些困擾，沒辦法在想畫的地方畫線。我們可以在這時用手指完成細節的繪製。不過，原本用鉛筆或筆畫圖的人，在習慣用手指作畫前都會感受到強烈的異樣感。不是本來就用手指畫圖的人，剛開始會覺得難畫。

不過，只要從簡單的插畫開始熟悉操作，手指就有可能成為最強畫筆的潛力。但要注意的是，長時間用手指畫圖會磨掉指紋。

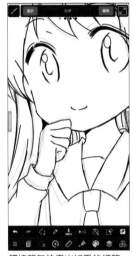

觸控筆無法畫出好看的細節，但手指辦得到。

用手指畫圖的人一定要修剪長指甲。

手指繪圖的優點

如果習慣用手指畫圖的人想從手機進階到電腦繪圖，要適應新的使用環境可能會很辛苦。

手指和觸控筆的繪圖觸感不同，接觸螢幕的方式或筆壓也有差異。觸控筆有時可能畫不出手指才能描繪的細節。

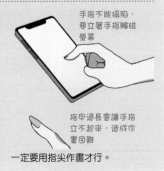

手指不能塌陷，要立著手指觸碰螢幕

指甲過長會讓手指立不起來，造成作畫困難

一定要用指尖作畫才行。

13

總評……推薦哪一種觸控筆？

筆者認為最順手的筆竟然是第 **4** 種——手指！

因為筆者平時習慣使用電腦搭配液晶繪圖板，沒想到手指這麼好用，真是出乎意料的結果。

用觸控筆畫一條長長的直線很順手，但在細節描繪方面，有時會畫不到一些小地方……。手指在這時就成了很重要的工具。

雖然剛開始還畫不習慣，但手指可以在手機上直接畫出想要的線條，這是最重要的優勢。（但手指出汗就畫不出漂亮的線條……！）筆者確實還不習慣用手指畫圖，但平常打字或觸碰螢幕時，基本上都是用手指操作，而不是觸控筆。所以手指在按壓各式功能或按鍵方面，感覺操作起來更自然。

第2推薦的是觸控筆 **2**！

剛開始雖然會很介意筆尖上的透明圓盤，但筆本身的重量很輕，是CP值最高的觸控筆。筆桿必須保持垂直才能讓螢幕感應，有了透明圓盤的輔助，使用者就能自然而然地注意筆桿是否直立。

觸控筆 **3** 畫起來的手感跟 **2** 很像，形狀又很接近普通的筆，感覺使用難度較低。但基於成本上的考量，**2** 的整體表現更好。

很可惜的是，觸控筆 **1** 不適合用來畫圖。兩次有一次畫不出來，需要持續施力這點實在不方便。

種類	性價比	好用程度	好畫程度
1 觸控筆	3	1	1
2 觸控筆	3	3	3
3 觸控筆	1	3	2
4 手指	4	2	4

 結論！

用手機畫圖時，手指就是畫筆！

手指繪圖的最大優勢

手指畫起來比觸控筆更順手,其中最大的差別在於智慧型手機的特殊條件。

手機繪圖必須在有限的畫面中盡可能地畫出精細的插畫,這在正式的手機插畫中尤其重要。所以作畫時需要儘量將畫布放大。

但是,如果要在作畫時不斷放大畫布,就必須確認目前畫到什麼地方,或是有沒有畫好。過程中需要適度地縮小畫布並確認整體,然後繼續放大畫圖、縮小檢查,重複操作。觸控筆繪圖需要先暫時放下筆,再用手指放大畫布,或是用筆點選放大鍵,用不握筆的另一隻手放大縮小畫布。

用手指畫圖就能以慣用手的食指作畫,想放大畫面,只要加上中指就能放大縮小。我們本來就很熟悉手機操作,應該都已習慣用手指放大縮小手機上的照片或地圖,所以手指比觸控筆更容易操作。

也就是說,手指繪圖不僅能快速地放大縮小畫布,還能依自己的想法放大尺寸,或是改變畫面角度。

覺得手指繪圖很困難的人,請一定要試試看放大縮小的功能。

挑選繪圖 App

選好畫筆後，接下來要挑選安裝的是繪圖專用應用程式。這裡將介紹幾款適合初學者的繪圖App。不過，與其一開始就決定好，不如先多方嘗試再選出適合自己的App。

愛筆思畫　ibisPaint

愛筆思畫是株式會社ibis提供的免費繪圖App，此系列累計下載次數多達1億5千萬（官網統計）次，是一款非常受歡迎的App。

試用後發現它的使用者介面相當簡單好懂，讓使用者產生「想馬上用看看」的心情。至於工具列的陳列等方面，熟悉操作後就不會有問題。

愛筆思畫最大的魅力在於具備多款筆刷與素材。由於免費版工具有上鎖，想使用所有工具的人只要觀看廣告短片就能解鎖。雖然18小時過後必須再次觀看廣告片，但還不至於讓人感到壓力。基本上免費版就已經很夠用了。

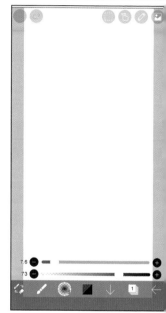

繪圖畫面如圖所示。有些符號較難一眼看出功能，需要一邊使用，一邊記住。

另外，很介意有廣告的人只要購買付費版App，就能從頭開始無限使用筆刷，且畫面不再顯示廣告。付費版的含稅價格是台幣330元（2022年6月），從購買後可無壓力使用這點來看，其實價格並不會太高。

素材的用法也很簡單，試用看看各式素材就能輕鬆理解使用方法。但另一方面，有些人可能會因為素材過多而不知道該怎麼挑選。

對應裝置

・iOS版：iOS 11.0以後的iPhone（iPhone 5s以後）、iPad Pro、iPad（iPad 5以後）、iPad mini（iPad mini 2以後）、iPod touch（第6代以後）

・Android版：Android 4.1以後的智慧型手機及平板電腦

筆刷工具起初是上鎖狀態，只要觀看廣告片並解鎖就行了。

還有豐富的材質素材，這點相當吸引人。

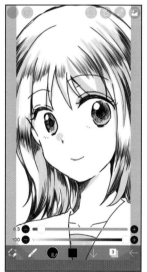

繪製時間約在1小時以內。畫習慣以後，就能確實將細節畫出來。

CLIP STUDIO PAINT

CLIP STUDIO PAINT是電腦及平板電腦繪圖的必備繪圖軟體，這款App是CLIP STUDIO PAINT開發商株式會社CELSYS推出的手機版。免費版一天只能使用1小時，原則上需要登入付費版。付費版提供多種方案，只用手機繪圖的用戶，選擇月費0.99美元的PRO方案就很足夠了。

CLIP STUDIO PAINT最吸引人的地方在於可共享電腦版或平板電腦版的其他數據資料。電腦可以打開手機繪製的插畫，電腦繪製的插畫也能用手機開啟並繼續作畫；平時用電腦繪圖的人想外出畫圖時，這項功能就非常方便好用。但是，只靠手機畫圖的人可能會感受不到這項優點。

使用者介面對習慣使用CLIP STUDIO PAINT的人來說很熟悉感也十分方便。筆者個人的使用心得是很少發生反應延遲的情形。

初始狀態的筆刷和素材較少，可以從CLIP STUDIO PAINT官網下載喜歡的素材。只不過，對還不熟悉此系統的人來說，剛開始可能會不知道該怎麼用。

對應裝置

[for iPhone]

・iOS版：14.0以後

　・必備2GB以上記憶體　建議容量4GB以上

　・建議螢幕尺寸5.5吋以上

[for Android]

・Android版：9以後

　・必備3GB以上記憶體　建議容量6GB以上

　・建議螢幕尺寸6吋以上

MediBang Paint

　MediBang Paint是全球下載超過4000萬次的插畫／漫畫製作專用軟體。手機版App由株式會社MediBang提供。色調和筆刷種類豐富繁多，可共用PC版和平板版的數據資料。

　在使用心得方面，初次啟動軟體時顯示詳細的教學畫面，對初學者很友善。介面中有各式功能的介紹，讓使用者以輕鬆的心情使用軟體。

　而且，除了有方便的使用者介面之外，筆者認為特別優秀之處在於工具符號有清楚標示使用功能。在熟悉繪圖App以前，很常發生搞不清楚符號功能意義的問題，通常我們只好先試按看看，確認每個符號的功能。而MediBang Paint的符號有明確標示這一點相當適合初學者。

　這款App除了更改筆刷顏色時，一定要替換左側多個橫桿這點有些不方便之外，其他方面都很好用。

對應裝置

・iOS版：11以後（建議使用iPhone 7以後的機型）

・Android版：5.0以後

Procreate Pocket

iPad人氣繪圖App〔Procreate〕的手機版，是由Savage Interactive Pty Ltd.開發的App。

採用台幣170元（2022年6月）的買斷形式，無法先免費試用再決定是否購買，總覺得使用門檻比較高。此外，Procreate Pocket尚未推出Android版，是一款針對iPhone用戶的App。

使用感想方面，感覺是一款正式插畫專用的App。筆刷素材很豐富，備有許多他款App沒有的特殊筆刷。不過，它的筆和材質工具比墨線的筆刷工具更豐富多樣。畫起來的感覺很流暢，很好用。

繪圖的畫面很簡約，具備用於繪圖的簡易功能。但因功能受到諸多限制，比較不適合進行加工或繪製漫畫。

對應裝置

・iOS版：13.2以後

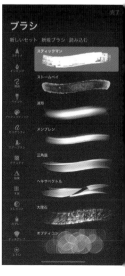

基本上工具列表呈隱藏狀態，盡可能地放大畫布的使用空間。有許多特殊筆刷，讓使用者看了想立刻嘗試各式筆刷。

SketchBook

SketchBook是一款正規的繪圖App，從簡易寫生到正式插畫都能完成。使用者介面雖然簡約，但需要的功能一應俱全。

由Autodesk公司開發，2021年6月停止銷售，目前由SketchBook公司營運與支援。

對應裝置

· iOS版：11.0以後

· Android版：5.0以後

選擇筆刷工具時，畫面會顯示畫出來的效果，筆刷畫出來的形狀一目瞭然。

Adobe Fresco

Adobe作為圖片及影像軟體的經典品牌，推出繪圖應用程式Adobe Fresco。目前有iPad和iPhone版，但尚未推出Android版。此外，起初必須登入Adobe或Google ID（沒有前述帳號的人，需要註冊新帳戶）。

Adobe Fresco最大的魅力在於用戶可以使用Photoshop搭載的豐富筆刷工具。

對應裝置

· iOS版：13.0以後

21

總評⋯⋯該選擇哪一款App才好？

筆者試過各式繪圖App之後，如果從起初介紹的愛筆思畫、MediBang Paint、CLIP STUDIO PAINT等3款軟體中做選擇的話，老實說選擇任一款都能開心作畫。

筆的作畫質感、功能的豐富性、初學者是否容易理解，這3方面的使用感想幾乎差不多。後續只要下載App並自行試用看看，選擇容易上手的App就行了。

每一款App都是免費的（CLIP STUDIO PAINT每日免費使用1小時），所以不需要馬上做決定，建議先試用看看。

比方說，筆者認為在筆刷尺寸和色彩方面，CLIP STUDIO PAINT的工具配置比MediBang Paint還好用。但在素材的使用方便性上，MediBang Paint的表現比CLIP STUDIO PAINT還要好。

3款App差異不大，可依個人喜好做選擇！

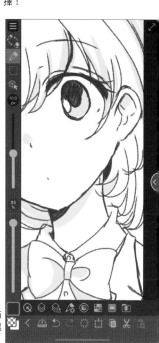

> Point！
> 選擇適合自己的App最重要！

筆者個人覺得CLIP STUDIO PAINT的佈局比較好用，但這只是個人喜好。一起選擇適合自己的App吧！

除此之外，MediBang Paint的工具標示很清楚，這一點也很不錯。

一定要親自用看看才能知道到底適不適合自己，所以請先下載App並試用看看吧！

往後是否會用PC或平板電腦繪圖也可以作為挑選的標準。總有一天會用到電腦繪圖的人，選擇電腦也能使用的CLIP STUDIO PAINT或MediBang Paint，之後買了電腦就不用為了工具符號不同而煩惱。App都有提供平板電腦的版本，不需要特別考慮該選擇哪一種。

Procreate更適合想畫正式插圖的人使用，比較不適合初學者。而且，比起動漫風格的插畫，Procreate感覺更偏向純藝術的使用者。

持續放大MediBang Paint的畫布，畫面會在途中自動切換成網格。此功能感覺十分方便。

其他需要準備的東西

原則上只要有手機和觸控筆就能開始畫圖。以下介紹幾樣更方便的輔助工具。

● 保護貼

貼上手機專用透明保護貼吧！因為用手指畫圖時，指紋容易造成螢幕變得黏黏的；觸控筆則有可能刮傷液晶玻璃螢幕。

● 手套

手指只要觸碰液晶螢幕，手機就會產生反應，使用者可能會不小心在無關的地方畫線或是按到操作符號，平板電腦一樣會發生這樣的情形。你可以在這時戴上手套，避免手機感應到手，並且將用來畫圖的手指布料裁掉。

● 手機保護殼

用手機畫圖時，我們通常會將手機放在桌上使用，加上保護殼可增加手機的摩擦力。推薦使用掀蓋式皮套，可將手機牢牢固定。

第 **2** 章

了解數位繪圖
的使用觀念

本章將講解數位繪圖的基礎知識。

或許有些人不在意這些事,希望趕緊開始學習繪

畫技巧。但是,在完全不懂數位繪圖觀念的情況

下開始畫圖,很有可能會導致失敗。更重要的

是,數位繪圖觀念是未來持續繪畫的必備知識。

這些知識在電腦繪圖中也是通用的。

畫布尺寸與 pixel

數位繪圖有各式各樣的專業用語。剛開始要掌握這些不熟悉的用語可能會比較辛苦，但我們會在使用過程中自然而然地記住。這些知識不僅能應用在手機繪圖上，同時也是數位繪圖的通用知識。

畫布＝畫紙

你有聽過畫布這個詞嗎？

這並不是數位繪圖的特有用語，畫布就是繪畫時蓋在畫板上的布。

這種作為繪畫基底的布，在數位繪圖中也稱作畫布。

就像畫布有各式各樣的尺寸一樣，數位繪圖中的畫布當然也能更改大小。但差別在於手機和電腦的螢幕尺寸是固定的。也就是說，雖然畫布在畫面中看起來都一樣大，但其實畫面呈現的是實際尺寸縮小後的大小，尺寸顯示100%才是數位繪圖畫布的真實大小。

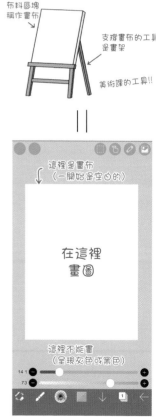

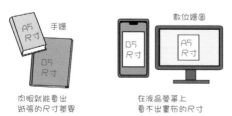

數位插畫的畫布尺寸愈大，愈能將細節描繪出來。

 將畫面顯示改成「100%」

Point！
顯示為「100%」的圖案才是畫布的實際尺寸。

看之下，2個插圖一
樣大……。

Ｂ圖其實被縮小至33%。
真正的大小是這樣！

數位插畫是由畫素組成的

右圖是多個小正方形組成的圖案。從前的遊戲人物就是這樣做出來的。

不過，如今在電視或電腦上看到的影像，其實也是由細小的正方形組合而成。雖然以前的圖案有稜有角，但現在也是採用同樣的製作方法。

我們需要在繪圖時選擇畫布尺寸，這個尺寸就是指正方形的數量。

舉例來說，1280×720指的是由寬度1280個正方形，以及高度720個正方形組成的畫布。這個正方形的單位叫做pixel（畫素，也寫作px）。畫布的pixel數值愈大，正方形會變得愈細小，就像畫出流暢的線條一樣。但相對地，pixel數值愈大，檔案的尺寸就會愈大。

插畫的線條看起來很流暢，將尺寸放到最大後，就會發現其實是pixel組成的。

27

解析度

解析度代表圖片的密度。在同樣的面積條件下，印刷後的顆粒數量愈多，解析度愈高；顆粒數量愈少，解析度則愈低。

畫質隨解析度而改變

解析度數值表示單位為dpi，dpi是「Dots Per Inch」的簡寫。意思是每英吋有多少點（Dot）。

解析度愈高，畫面表現愈精細。不同解析度在相同尺寸之下，顆粒會呈現緊密或稀疏排列的差異。乍看之下也許沒什麼不同，但只要放大觀察就會發現其中的差別。

拉遠的插畫看起來沒有差別。

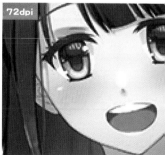

擷取相同區塊後，發現低解析度的插畫看起來很模糊。

不同媒體需採用不同解析度

或許你會認為，既然解析度愈高看起來愈好看，那解析度當然是愈高愈好，但其實不一定是這樣。點陣很多表示數據更大，更不容易處理……。

畫布尺寸跟數據大小之間有直接關聯。

現在的網路上充斥著大量圖片數據和影片數據，雖然用電腦瀏覽大多沒有問題，但用手機瀏覽的話，手機得花更多時間才能顯示大尺寸的圖片，而且還會造成流量負擔。因此，上傳插畫到網路上時，應選擇適當的解析度和畫布尺寸。

解析度列表

印刷用		
	1200dpi	黑白漫畫圖檔等
	600dpi	灰色（黑白色及灰色網點）漫畫圖檔等
	300～350dpi	彩色列印的插畫或漫畫圖檔等
網路用	72～300dpi	適合在網路上投稿或瀏覽的解析度

雜誌或書籍上的插畫為了連細節都印得好看，通常會設定高解析度。但以手機這樣的大小來繪製大型插畫是不太實際的做法。畢竟大型插畫會變成龐大的數據，繪圖時的負擔也很大。

此外，印刷用途的彩色插畫解析度，原則上大於300dpi。但是，即便將解析度設成600dpi，畫質也不會因此提高；即使解析度在350dpi以上，印出來的畫質也不會有太大的變化。

Point !

網頁用插畫的解析度設定為72～300dpi，印刷用插畫為300～350dpi！

常用尺寸有哪些？

手機繪圖App的初期設定大約在72dpi以上。72這個數字，是在網頁上瀏覽圖檔時的最低解析度數值，大部分的網路圖片也是設定在72dpi。數值低於72dpi時，圖片看起來會非常粗糙，但提高數值會造成數據變重。

只要將適合在電腦或手機上顯示的圖片尺寸事先記下來就行了。用合適的尺寸製作待機圖片，就能正常顯示整體畫面。

▶ 電腦螢幕、YouTube畫面等

- 2560×1440（pixel）
- 1920×1080（pixel）
- 1280×720（pixel）

長寬比例都一樣，螢幕的畫質較高或尺寸較大時，需要放大數值。不是前述情況的時候，也可以降低數值。

▶ 手機畫面

- iphone X（5.8 inch）…1125×2436（pixel）
- iphone XR、iphone 11（6.1 inch）

 …828×1792（pixel）
- iphone 12、12Pro、13、13Pro（6.1 inch）

 …1170×2532（pixel）

製作待機圖片時，請參考以上數值。

LINE貼圖

320×370（pixel）

現在個人用戶也可以輕鬆製作LINE貼圖，但LINE官方有規
定貼圖尺寸，大於規定尺寸的貼圖無法上架。

Twitter標題圖片

1500×500（pixel）

標題圖片的橫向寬度較長。用戶可在Twitter中，將不同尺寸的圖片放大、縮小、
移動或指定顯示的位置，圖標也可以這樣操作。

Hobby JAPAN繪畫技法書官方帳號的標題圖片。

長寬比例很重要

　　未配合畫面設定圖片的長寬比例時，軟體會自動將
圖片重新調整至相應尺寸。這會導致插畫變太窄或太
寬，圖片看起來會很奇怪。為避免這樣的情況，請依
照用途決定圖片的長寬比例。只要長寬比例正確，即
使圖片尺寸變小，看起來也不會很奇怪。

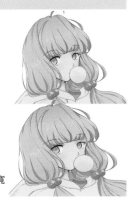

上圖是正確的長寬比例，下圖的長寬
比例不正確，因此人物變得很扁。

31

儲存格式

圖檔有各式各樣的儲存格式，需要根據用途來加以區分。檔案格式是使用電腦時特別重要的知識。

什麼是副檔名？

除了圖片檔案之外，還有音樂檔案、影片檔案等檔案格式，所有數據檔案都有副檔名，用來表示各個檔案的類型。

所謂的副檔名，就是檔名後方接續的「.（點）〜」英文字。舉例來說，文字檔是.txt，Word文件檔是.doc，音樂檔是.mp3，影片檔是.mp4。

只要準備與副檔名相容的應用程式，就能讀取檔案內容。不論是音樂檔、圖片檔，還是App檔都有副檔名。但因為手機不會直接顯示副檔名，所以可能會比較難懂。

圖片數據有各式副檔名

圖像檔當然也有副檔名。不同的副檔名決定不同的圖檔類型。也許有些人平時不會特別留意副檔名，但我們必須事先準備多種檔案格式。比如說，當你儲存自己繪製的插畫時，應該確認檔案的副檔名；投稿圖片時也要確認相容的副檔名為何。

圖片儲存格式的種類

PSD （副檔名：psd）	Adobe公司的Photoshop圖片儲存格式。是最普遍的印刷專用儲存格式，大部分的圖片軟體都能儲存PSD檔。即使不合併圖層，也能在原本的狀態下儲存檔案，但檔案會變大。
JPEG （副檔名：jpg）	主要在網頁中使用的儲存格式。無法在圖層狀態下儲存檔案，必須先將圖層合併成一張圖片才能存檔。
PNG （副檔名：png）	在網頁中使用的儲存格式。無法在圖層狀態下儲存檔案，PNG跟JPEG一樣，必須先將圖層合併成一張圖片才能存檔。用PNG存檔比JPEG更能讓圖片保持乾淨，但檔案尺寸也會變大。

※關於圖層的用法，請參考p36。

PNG與JPG的差別

PNG與JPG之間最大的差異在於，PNG可直接儲存透明狀態下的～圖片。簡單來說，就是PNG可以在圖畫中製作透明區塊。

LINE貼圖採用的格式就是PNG檔。

Twitter等平台有時會出現一種表現手法——點擊同一張圖片，隱藏的畫面就會浮現出來。這就是運用透明狀態呈現的效果。

如果想做出穿透背景的插圖，建議儲存成PNG檔。

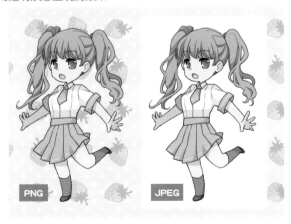

33

數據資料的重量

舉凡數據的大小、重量、尺寸……其實都是同一個意思，它代表檔案或資料有多少容量。

Byte是數據大小的單位

不只是插圖檔的容量單位，音樂檔、應用程式檔等電腦裡的數據都以Byte（位元組）作為容量單位。

1位元組的數據重量大約是一個半形英數字的數據量。

1024位元組是1 KB，1024 KB是1 MB（近年來出現省略尾數的情況，1000位元組是1 KB，1000 KB是1 MB，這樣的算法也很常見）。

1 Byte	一個半形英數字的數據量。主要用於文字檔。
1 KB（千位元組）	1024 Bytes。長篇文字檔或小型圖檔約為幾百KB。需上傳至網路的圖片儘量不超過此範圍，瀏覽時會更方便。
1 MB（百萬位元組）	1024 KB。照片檔或大型圖檔等資料約為幾百MB。此外，音樂檔大多落在3～20 MB左右。此數據量可能會開始壓縮空間有限的手機容量。
1 GB（吉位元組）	1024 MB。影片檔或手機遊戲App等資料的容量大約是幾GB。手機較難處理1GB的數據量。
1 TB（兆位元組）	1024 GB。雖然市面上已經有iPhone 13 Pro這種可容納1 TB的手機，但基本上從1 TB開始即是電腦的世界。愈來愈多電腦的硬碟容量達到1 TB～2 TB。

插圖數據的平均容量

原則上，插圖檔的重量以KB或MB表示。數據愈輕，傳輸時間愈短，所以我們應該避免使用不必要的大型數據。小至100KB、大至2MB左右的數據尺寸，上傳到社群媒體後都能正常顯示。

圖片檔的大小

圖片檔的尺寸普遍比文字檔還大，圖片跟照片一樣，呈現的細節愈多，數據量就愈大。插畫也是同樣的道理，精細刻畫、顏色複雜的插畫檔案的尺寸，比顏色較少的簡約插畫更大。

先畫大，再縮小

或許有人會想說，既然如此，那繪製插畫時就應該小心避免檔案過大才對。但其實，與其直接開始繪製小型插圖，先畫在大型畫布上反而比較好。之後只要降低解析度或縮小圖檔就能讓數據變小。

但必須多加注意的是，將原本很小的圖片放大，或是將大圖→縮小→放大回原本的尺寸，圖片就會無法回到原本的畫質。

上圖是1500×1500pixel，下圖是將300×300pixel放大後的結果。後者的畫面變得很模糊。

35

圖層

　　在紙上繪圖和數位繪圖的差別之中，最容易理解的就是「圖層」的有無。掌握圖層的用法就能大幅改善數位插畫的完整度。

圖層是沒有厚度的透明膠片

　　請將圖層想成一種沒有厚度的透明膠片。數位繪圖的概念就是多張膠片疊加組合的狀態（類似日本動畫的賽璐珞膠片繪畫）。

　　通常手繪時需要在一張畫紙或畫布上多次重複上色；數位繪圖則需要透過圖層分類，將每個人物和部位單獨畫在不同插圖中，並且隨心所欲地疊色。圖層掌握度可以說是精進數位繪圖能力的捷徑。

這張插圖　　　　　像這樣　　　　　應用程式上的
　　　　　　　分成很多層　　　　　圖層顯示。

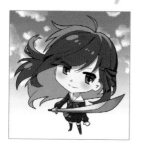

範例插圖共分成5個圖層，分別是「1：背景」、「2：皮膚、眼睛」、「3：頭髮」、「4：服裝、裝飾」及「5：線稿」。5個圖層合併後，就會變成一張插圖。每個圖層都是透明的，上層圖層沒有上色的地方，會顯現出下層圖層畫的圖案。

關於圖層的表示方式，通常畫面會優先顯示上層的圖層。舉例來說，假設有一個塗滿紅色的圖層，它的上層還有一個塗滿藍色的圖層，那麼畫面中會顯示出藍色的畫布。我們可以利用圖層的觀念，從草稿開始畫到最後的修飾階段，並且完成一幅插圖檔案。

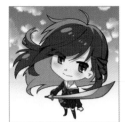

除此之外，使用者可自由選擇顯示或隱藏圖層，假設上層圖層呈現隱藏狀態，畫面就會優先顯示下層的圖層。

市松圖案代表透明狀態

基本上，請將新增一個圖層想成增加一張透明膠片。

當背景呈現白色時，就代表畫布的「其中一面塗滿白色」。

有白色和灰色市松圖案的地方則表示透明的區塊。

這個圖層中含有「塗滿白色墨水的圖層」。

真正的圖層是「透明」的。這個狀態代表透明的畫面。

圖層種類

除了正常的不透明膠片功能以外，圖層還能展現各式各樣的效果。你可以利用不同的圖層模式，決定圖層與下方圖層的合成形式；圖層模式在呈現整體意象或調整局部時是很好用的工具。

該選擇哪種圖層？

圖層模式可以隨時切換。圖層的類型有很多種，剛開始很難掌握所有圖層模式。有些軟體會標示「調暗」、「調亮」之類的圖層模式分類。

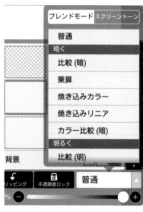

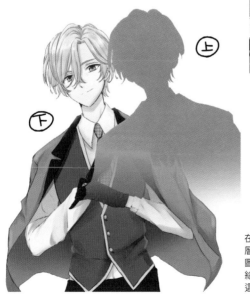

在插圖上面疊加一個粉紅色的圖層。使用正常模式會看不見下面的圖層。更改圖層模式可以讓插畫帶給人截然不同的印象。
這裡將介紹幾種主要的圖層模式。

調暗效果

正常

正常的圖層模式。不會穿透下方圖層，也不會互相結合。

變暗

比較下方圖層及當前選取中圖層的顏色，優先選擇深色並加以合成。

色彩增值

下方圖層與當前選取中圖層的顏色相乘結合。畫陰影時經常會用到色彩增值模式。

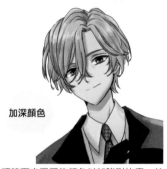

加深顏色

調暗下方圖層的顏色以加強對比度，並與當前選取中圖層的顏色結合。

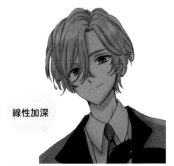

線性加深

調暗下方圖層的顏色，與當前選取中圖層的顏色結合。

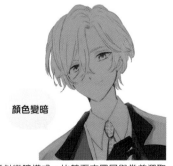

顏色變暗

類似變暗模式，比較下方圖層與當前選取中圖層的顏色，優先選擇RGB數值較（請參考p52）低的顏色。

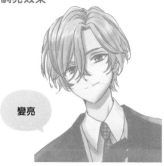

變亮

比較下方圖層及當前選取中圖層的顏色，選用亮色並加以合成。

濾色
（屏幕）

反轉下方圖層的顏色，與當前選取中圖層的顏色相乘結合。呈現的效果與色彩增值模式相反。

加亮顏色

調亮下方圖層的顏色，是降低對比度的模式。

線性加亮

比加亮顏色模式更明亮。

新增‧發光

下方圖層與當前選取中圖層的顏色相加，使半透明的區塊呈現發光效果。

顏色變亮

比較下方圖層及當前選取中圖層的顏色，選擇RGB總數值較高的顏色，並且互相合成。

其他效果

覆蓋

當前選取中圖層，顏色比下方圖層更亮的地方是濾色效果，更暗的地方則是色彩增值效果。亮部更亮，暗部更暗。

柔光

下方圖層與當前選取中圖層的顏色中，兩者的亮部是變亮的加亮效果，暗部則是變暗的加深效果。

實光

下方圖層的顏色比當前選取中圖層更亮的地方是濾色效果，更暗的地方是色彩增值效果。

減除

從下層圖層的顏色中，減去當前選取中圖層的顏色數值後呈現的顏色。

色相

上方圖層的色相融合至下方圖層的模式。不影響飽和度和明度。

飽和度

下方圖層的飽和度，變成上方圖層的飽和度。不影響飽和度和明度。

41

圖層的使用方法

是不是稍微理解圖層的概念了？學會如何掌握圖層的用法就能讓畫圖更輕鬆。

圖層順序

圖層可以上下交換，也可以依喜好增加或刪減。此外，上面的圖層會在下面的圖層中增加效果。因此原則上在繪圖的時候，線稿之類不想被更改的圖層要放在上層；背景之類比其他圖案更後面的部分，則放在更下層。「好不容易畫好的圖竟然不見了！」發生這種情形的原因，可能是因為你想顯示的圖層被放在更下層，所以才會看不見⋯⋯。

維持正常模式就會看不見下面的圖層。

❶❷將效果圖層放在插畫最上層。利用色調曲線調整整體的亮度、色調以及明暗比例，發光效果可讓插畫發光。

❺著色圖層在線稿圖層的下面。

❻背景圖層在人物圖層的下面。

❸高光和白色區塊要放在線稿的上面。

❹為避免線稿被上色處擋住，原則上要將線稿放在上面。

最下層有草稿和底稿，但因為隱藏起來而看不見。可在插畫完成時刪除。

一張插畫中的圖層張數

每個人使用的圖層數量都不一樣，因此沒有固定的答案。使用電腦繪圖的人當中，有人畫一張畫要用到數百個圖層，當然也有人只在一個圖層上重複疊色。

可以之後再合併圖層，不知道該怎麼用時，就先新增一個圖層吧！

增加圖層的好處在於使局部更易於修改。如果只在一個圖層中繪製很多東西，之後一旦發現失誤，光要修改一個地方就是很費力的事。另外，先將不同部位進行圖層分類，想移動某個部位時也比較方便。

所謂的厚塗法，就是在同一張圖層中重複疊色，並在最後繪製線稿。採用厚塗法時只會用到一張圖層。

另一方面，使用多個圖層的缺點在於增加處理能力的負擔。圖層愈多，愈會增加使用裝置的負荷，甚至可能導致運作變慢或App突然關閉。此外，圖層太多還得分辨哪個部位畫在哪個圖層裡，整理起來非常辛苦。雖然也是可以替每個圖層命名，但處理起來還是會很花時間。

用手機畫到一定程度後，最好一邊合併不再更動的圖層（合併成一張圖層），一邊慢慢整理。

圖層有哪些方便的功能？

這裡將介紹方便好用的圖層功能。但其實圖層的功能真的非常多，這裡介紹的是其中幾種繪圖常用的功能。

顯示圖層與隱藏圖層

使用者可自由選擇顯示或隱藏圖層。想要暫時隱藏圖層的話，就使用隱藏圖層的功能。圖層通常會呈現顯示狀態。圖層一旦被刪除就無法恢復原樣，所以最好先將用不到的圖層隱藏起來。

試著隱藏線稿圖層。

使用時機！

・想在上墨線時將描摹圖層以外的草稿圖層隱藏起來
・想逐一描繪多個人物時

更改圖層不透明度

使用者可以更改圖層的不透明度。正常狀態的不透明度是100％，也就是完全不透明的狀態。降低不透明度＝增加透明度，因此圖層會逐漸穿透下方的圖層。想將圖層顏色調淺時可使用不透明度功能，但要注意的是，將線稿或底色圖層的不透明度調低，會導致背景的顏色透出來。

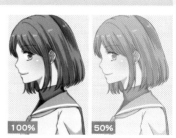
將不透明度調低後，下方圖層的顏色會慢慢透出來。

使用時機！

・想將畫的陰影顏色調淺一點時
・想疊加淡淡的效果圖層時

鎖定圖層

圖層鎖定功能是用於防止畫錯或誤刪的功能。圖層被鎖定後，就不能再進行上色、擦除或移動等操作。

第 2 章

> **使用時機！**
>
> ・想避免畫到不該畫的地方時
> ・已完成圖層，不想再做任何更動時

觸控筆無法在已鎖定的圖層中畫出任何東西。

鎖定圖層的透明像素

此功能類似鎖定功能，但鎖定功能會鎖定所有區塊，無法區分上色區塊與透明區塊。鎖定透明像素功能的不同之處在於可鎖定圖層中未上色的透明區塊。使用者可在上色區塊任意著色、擦除、更動顏色或移動。

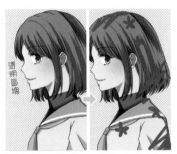

> **使用時機！**
>
> ・只想更改或調整當前塗層的顏色時
> ・想多次疊色並避免顏色塗出去時

這是繪圖時經常用到的功能。圖層中的透明區塊無法上色。

合併圖層與複製圖層

使用者可以自由地合併※（合併成一張圖層）或複製（拷貝）圖層。但是，合併圖層後，除了「取消功能」之外就沒有其他恢復方法了。會擔心的人最好先將原始圖層複製起來，再進行合併。

※有些App的功能名稱是結合圖層。

45

圖層資料夾

新增一張張的圖層並在圖層中作畫後，可使用統整多張圖層的功能。此功能就是圖層資料夾。

相同資料內的圖層可以進行統一管理。只要移動資料夾就能一次挪動資料夾裡的所有圖層；想隱藏或顯示圖層時，也不需要一張一張切換。

特別是當一張插畫有多個人物時，可以建立每個人物的資料夾，並且逐一描繪人物。想要分開繪製人物和背景時，資料夾是相當好用的工具。

圖層資料夾還能在最後合併資料夾裡的所有圖層，整理很多圖層是相當辛苦的事，一起多多利用資料夾，提高整理效率吧！

收在資料夾裡更清楚

打開資料夾的狀態是這樣…

還可以在資料夾裡建立資料夾！

使用時機！

・想分開繪製人物與背景時
・想在一幅插畫中描繪多個人物時
・想彙整並移動圖層時

剪裁遮色片

剪裁遮色片是圖層的功能。在下方圖層的上面使用剪裁遮色片，畫在剪裁遮色片圖層中的圖案，只會顯現在下方圖層的繪圖（或上色）區域。在底色圖層上畫陰影時，此功能可以防止顏色塗出去。雖然剪裁遮色片跟鎖定圖層透明像素很相似，但它的效果並非作用於當前圖層，而是鎖定其他圖層的透明區域。

剪裁遮色片可在多張圖層中疊用。使用者可分別在不同圖層中使用剪裁遮色片。例如：在一個畫有皮膚底色的圖層上面，新增第1張剪裁遮色片並畫上陰影，然後在第2張剪裁遮色片上畫出腮紅。

↓剪裁遮色片的記號

在紅色圖層上方疊加其他顏色的圖層。下方圖層除了紅色區塊之外，其他透明區塊無法上色。

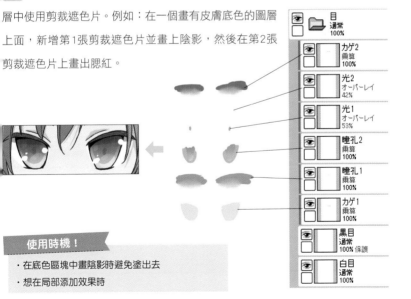

使用時機！

· 在底色區塊中畫陰影時避免塗出去

· 想在局部添加效果時

RGB 與 CMYK

你有聽過RGB和CMYK嗎？它們都是表現顏色的色彩模式。我們人是透過不同波長的光來辨認顏色的，而可以表現色光的機制各有其不同之處。

什麼是RGB與CMYK？

所謂的RGB是指Red（紅）、Green（綠）、Blue（藍）色光3原色混合形成的色彩表現法（取每個英文字的字首，簡稱RGB）。

數位電視、電腦、智慧型手機所儲存的圖片或照片，主要採用RGB模式；手機繪圖基本上是RGB色彩模式。所以你應該會比較熟悉RGB色彩模式。

RGB的特徵是可畫出色彩鮮豔、顯色度佳的插畫。

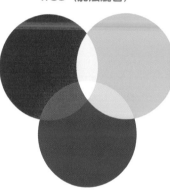

RGB（加法混合）

CMYK是由Cyan（藍）、Magenta（紅）、Yellow（黃）、Key plete（墨板或黑色）4種成分組成的色彩表現法。有在使用家用影印機的人，應該有買過這4種墨水吧？混合4色墨水並調出顏色時，混合的墨水愈來愈多，顏色就會變得愈黑愈暗。所以CMYK無法呈現液晶螢幕那種明亮的顏色。

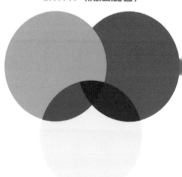

CMYK（減法混合）

如何區分使用？

數位繪圖基本上從頭到尾都採用RGB色彩模式，不需要特別注意該用哪種模式。

如果是使用插圖數據製作原創商品的情況，就有可能遇到做不出心中預期顏色的問題。（CMYK的顏色通常比較暗）。

話雖如此，CMYK模式需要用到Photoshop之類的圖片加工軟體，所以必須用電腦製作，沒辦法用手機處理。

使用家用型印表機或便利商店印表機時，印表機會自動將作品轉成CMYK模式，並且列印在紙上。但是，製作同人誌或同人周邊商品時，應該在向印刷廠下單之前，先將資料轉成CMYK模式再傳給對方。

雖然很想呈現RGB與CMYK的差別

可惜這是紙本印刷…（全都是CMYK）

色相、飽和度、明度

色彩是插畫中不可或缺的元素。數位繪圖可在上色後自由更動顏色。改變顏色時，需要調整色相、飽和度及明度等3種色彩屬性。

色彩三屬性

色彩分別有「色相」、「飽和度」、「明度」3種屬性。改變色調、思考配色或調整色彩平衡時，只要掌握這3種屬性，就能隨心所欲地使用顏色。

▸ 色相

色相是指紅、藍、黃之類的不同色調。一般來説，不同顏色的概念就是指不同色相。調整同一張插圖的色相，就能做出截然不同的配色。

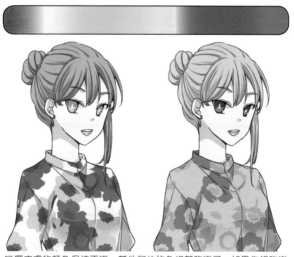

唯獨皮膚的顏色保持不變，其他部位的色相都改變了。如果你想改變插畫的氛圍，可以試著調整色相喔。

飽和度

飽和度指的是色調的強弱或顏色的鮮艷度。飽和度愈高，顏色愈明亮，看起來愈清楚。相反地，飽和度愈低，顏色愈接近灰色，看起來愈黯淡。

飽和度 低　　　　飽和度 高

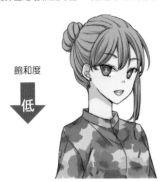

飽和度 低

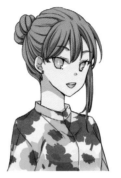

飽和度 高

明度

明度指的是顏色的明暗程度。高明度給人的印象較明亮柔和，明度愈高愈接近白色。相反地，明度愈低，顏色變暗，愈來愈接近黑色。

明度 低　　　　明度 高

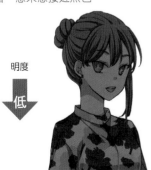

明度 低

明度 高

以數字表現色彩

　　前面已經提過，手機和電腦畫的插畫是RGB色彩模式。具體來說，RGB色彩模式以R＝紅、G＝綠、B＝藍的數值來表示顏色。

　　我們通常會從調色盤或色相環中挑選顏色，但不論是哪一種顏色，它的RGB數值都是固定的。

　　RGB數值由0到255分成256色階，所有數值為0是全黑。相反地，所有數值為255就是全白。

　　事先將喜歡的顏色數值記下來也是可以的。此外，由於插畫技法書無法在紙上呈現正確的顏色，所以有些書會介紹顏色的數值。

RGB色彩模式：由R、G、B數值所組成的顏色。

　　除次之外，CMYK色彩模式也以數值表示顏色。

　　CMYK色彩模式由0到100分成101個色階，所有數值為0是全白，所有數值為100則是全黑。

　　不過，CMYK的K代表的是黑色，如果K的數值是100，那不論CMY是多少，顏色都會呈現黑色。

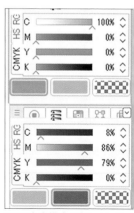

CMYK色彩模式：由C、M、Y、K數值所組成的顏色。

第3章

開始畫看看
數位插畫！

接下來終於要開始練習數位繪圖了。

本章將介紹許多人都在使用的正規人物插畫順

序，趕緊參考看看，開始作畫吧！

數位繪圖練得愈習慣，畫起來就愈輕鬆。先從一

條線、一個圓開始，直接動手練習看看吧！

開始畫看看吧！

目前已講解完各種數位繪圖的觀念，接下來該做的就是熟能生巧！讓我們趕緊打開繪圖App吧。剛開始雖然會有很多不懂的地方，但新手大多會在過程中逐漸搞懂。

開始試畫，畫什麼都行

剛開始不必留意畫布尺寸，直接建立新檔，隨意試畫各種東西吧！

馬上就開始使用圖層，對新手來說可能難度太高了，建議新手先隨意畫圖，就像在筆記本上塗鴉一樣。畫布被畫完的話，不需要使用橡皮擦工具，直接刪掉圖層就行了。

直接開始熟悉繪圖App是很重要的事。即使剛開始覺得很難畫，沒辦法隨心所欲地畫圖，還是要製造每天接觸的機會。

試用刪除鍵

數位繪圖有一個很方便的功能是「刪除功能」。電腦的快捷鍵是Ctrl＋Z，此功能可以取消上一步的操作，回到上一步的狀態。

刪除鍵可將筆工具畫好的一筆畫刪除，移動圖層就能回到原本的地方。多按幾次刪除鍵，畫布會逐漸回到更之前的狀態。

試用各式各樣的筆刷

稍微熟悉操作之後，接下來要做的是更換筆刷並試畫看看。每款App的筆刷各有不同，但都具備多種筆刷選擇，請一邊試用，一邊找出適合自己的筆刷或筆工具。

G筆（沾水筆）工具　　鉛筆工具　　麥克筆工具

不同的筆刷工具或是不同粗細的筆刷，可以在同樣的線稿中呈現不一樣的感覺。左圖線稿採用G筆工具，正中間是鉛筆工具，右圖則是麥克筆工具。

使用數位繪圖特有的功能

逐漸熟悉數位繪圖後，接下來我們將試用各式各樣的功能。修正功能是數位繪圖特有的重要功能，為了讓作畫過程順順利利，只要是派得上場的工具就要多多利用喔！

使用抖動修正功能

在數位繪圖中，即使想畫出筆直的線條，線條還是有可能歪歪扭扭的。還不習慣畫線的初學者更容易發生這種情況。遇到這種狀況時，可以使用「抖動修正」功能，使歪斜的線條變得更好看。此功能可以將扭曲的線條修成工整的線條，因此請事先設定抖動修正功能。

不過，調整強度過大可能導致線條變得比想像中更滑順，這時請調整設定，決定自己想要的數值。

起筆與收筆修正功能

用手繪漫畫專用的沾水筆畫線時，利用不同的施力大小可做出線條的強弱變化。想盡可能地畫出接近這種效果的線條時，就會用到「起筆與收筆修正功能」。

此功能可自動調整線條前後粗細度，逐漸加強或減弱線條的力道。繪製速度線或是有漫畫感的線條時，起筆與收筆修正功能是很重要的工具。

試用圖層

接下來將練習使用第2章講解的圖層功能。軟體會在新增畫布時直接建立一張圖層。繼續新增一張圖層，試著在圖層中上色、繪製陰影吧！

學會使用多張圖層後，請實際挑戰看看全彩插畫。

只有一張畫有人物線稿的圖層。

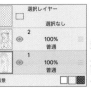

新增一張圖層，將人物線稿移到上面。在深色區塊塗一種顏色。

繼續疊加圖層，畫出陰影。由於之後會出現上色處重疊的情形，為了避免黃色影響到粉紅色，黃色陰影的部分採用色彩增值模式。

畫線練習

　　應該有不少人第一次練習數位繪圖時，因為畫不出想像中的樣子而感到很驚訝吧！相較於用鉛筆在紙上作畫，數位繪圖更難畫出理想的線條……。其實這是每個新手的必經之路。

想畫出好看的線條，從畫線練習開始

　　為了用手機畫出完成度很高的插畫，最重要的是「學會如何畫出漂亮的線條」。

　　雖然剛開始用電腦或平板電腦繪圖可能會有點不知所措，但用繪圖筆畫出手繪般的流暢線條其實並不難。電腦的螢幕很大，可以畫出長長的線條，但手機卻沒有辦法做到這點。手機的畫面空間有限，容易畫出斷斷續續的線條。

　　線條是否晃動、是否保持筆直，都對插畫的完整度影響甚大。首先讓我們一起練習畫出好看的線條，熟悉觸控筆與畫布的操作方法吧！

持續練習畫線。只要線稿夠整齊，上色有點雜亂的插畫看起來還是很漂亮。

練習畫出強而有力的線條

　　該怎麼練習畫線呢？

　　畫線的方法非常簡單，只要不斷練習畫出直線就行了。不過，其實直線出乎意外地難畫。

　　畫的速度太慢會造成線條不穩，所以畫線時的魄力非常重要。手必須快速地拉動線條。筆壓還能增加線條的強弱變化，剛開始畫出粗細一致的線條也沒關係，之後再慢慢增加粗細變化就行了。此外，先從短線條開始練習，然後再慢慢練習一口氣畫出長線條。

繼續練習畫直線，直到學會如何畫出長度一致的線條為止。學會畫出由上到下的線條後，繼續練習由下到上的線、由左到右的線或斜線，試著畫出各種角度的線。

練習多種角度畫線時，可利用疊網（カケアミ）效果的畫法。只有一條線的疊網效果是1層，縱橫線條是2層，交錯的60度斜線是3層，將2層重疊就是4層。讓我們一起繼續畫線，練習繪製各式各樣的疊網吧！

先學直線，再練曲線

學會如何繪製漂亮的直線後，接下來要練習的是曲線。一起練習畫圓和曲線吧！請持續練習直到能夠畫出漂亮的圓為止。

關於曲線的畫法，有些人可能習慣從順手的角度開始畫線，這樣也很好。與其從自己不擅長的角度下筆，不如將畫得順手的線條加以延伸。

總而言之，與其練習畫短曲線，更建議持續練習，直到學會如何一次畫出流暢的長曲線為止。

人物插畫的基本流程

逐漸習慣數位繪圖之後，請實際繪製人物，嘗試完成一幅插畫。

插畫的繪製順序

一直以來，你在筆記本或素描本上畫圖的流程是什麼呢？是只用鉛筆塗鴉的程度？還是以正規的方式，先用鉛筆畫底稿再用沾水筆上墨線呢？

數位繪圖的基本繪畫順序跟手繪是一樣的。一開始需要先打草稿、畫底稿。接著在底稿中描出墨線，再來進行上色……繪圖的流程就是這樣。

人物插畫的流程

❶ 繪製草稿

❷ 繪製底稿

❸ 描線（線稿）

❹ 塗上底色

❺ 畫陰影

❻ 畫高光

❼ 加工調整

決定畫布尺寸

請決定你想要的畫布尺寸。如果沒有特別想要的尺寸，則儘量選擇大尺寸的畫布（寬度和高度皆1000pixel以上尤佳）。

用手機檢視插畫時，選好畫布後視察畫面，發現500pixel以及1000pixel看起來一樣。這是因為畫面會自動顯示縮小或放大後的結果。

將畫面調到100%原始尺寸，就能看出畫布的差異。

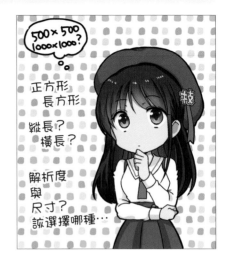

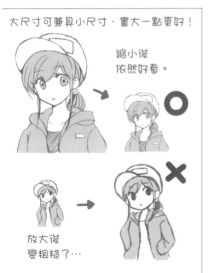

熟悉操作前不必過度講究畫布的尺寸，不過太小的畫布很難畫出精細的插畫。

此外，如果畫布太大的話，後續還能再縮小，所以一開始設定的畫布尺寸最好大一點。小型畫布放大成大型畫布後，會導致畫面變粗糙，首先設定大尺寸的畫布較能放心應對後續的變化。

61

1 繪製草稿

　　首先開始繪製插畫的草稿。畫草稿時不必放大畫布，請一邊檢視畫布整體，一邊決定人物大小。

　　你可以選擇任一種筆刷，考慮到草稿需要重複繪製，最好選用黑色以外的顏色。

　　慢慢描繪草稿的細節，直到畫出漂亮的線條為止。

　　先粗略地畫出臉部和身體大小，並且決定該如何使用畫布。剛開始線條畫得不好看也沒關係，請畫出呈現整體畫面的草稿。

首先在100％原尺寸的狀態下，大致將畫面的配置畫出來。畫出整體意象即可。

　　接著疊加一個圖層，降低下方圖層的不透明度（使畫好的筆刷顏色變淡）。

　　不透明度降低至20～30％，繼續在上面繪製草稿。

一直在放大的狀態下畫圖，返回原始尺寸後，可能發生圖畫比想像中更小或更大的問題。來回檢視整體和局部放大的畫面，就是為了避免這樣的情況。

疊加一個圖層，畫出眼睛的尺寸、頭髮等部位，慢慢地描繪草稿的細節。

為了讓草稿看起來更清楚，建議使用其他顏色作畫。範例將畫出大致的眼睛位置及頭髮流向。反覆檢視局部放大和整體的畫面，注意避免畫面失衡。

接著疊加一個圖層，以同樣的手法繼續繪製草稿細節。

慢慢地刻畫草稿，重複動作直到滿意為止。

Point！

疊加多張草稿圖層，慢慢地、仔細地刻畫！

草稿完成了。有些人還會先在草稿階段塗上顏色意象。

2 繪製底稿

嚴格來說,雖然草稿和底稿不一樣,但兩者的差別並沒有具體的定義。兩者同樣是描線前的準備階段。

本書的草稿是大致決定插畫意象的階段,底稿則是畫得更仔細,可直接用來描摹線稿。

底稿要畫得比草稿更仔細、更明確。

在草稿上疊加一個圖層,儘量畫仔細一點。底稿需要畫得這麼仔細的原因,是為了在畫線稿時,盡可能地避免線條描得不夠清楚。

咦!是哪一條線啊⋯

腦中

有時候,不確定線較多的插畫,反而比線條少的插畫更好看。這是因為人的大腦會自行選擇最適合的線條。

但是,實際描線時,不確定線很多的底稿很容易造成困擾,我們會不曉得該畫哪一條線,陷入邊畫邊苦惱的困境中。

描線時要放大畫布，直到足以畫出自己想像中的線條為止，通常會逐一將每個部位畫出來。用手機繪圖時，放大畫面才能畫出好看的線條，但畫面呈現的區域會變得特別小，這時我們只能慢慢地進行描線。

因此，描線時不僅要觀察整體平衡，還得同時調整描線的筆法，實在非常難畫。

為了讓墨線畫起來更方便，最好用紅、藍、綠之類的亮色筆刷來畫底稿。

即使每個部位都畫得很漂亮，結果還是可能發生整體不協調的問題。

為避免整體畫面不協調，我們應該先在底稿中畫出明確的線條，同時留意整體畫面的平衡性，讓上墨線的階段變成「單純的描線」工作，就能畫出穩定好看的線條。

Point！

上墨線時，只要照著底稿描線就好！

底稿完成！

3 繪製線稿

完成底稿之後，接下來將進入描線階段。刪除或隱藏底稿以外的所有草稿圖層，降低畫線時的不確定感。

描線時應盡可能地仔細作畫，反覆畫線直到畫出理想的線條為止。此外，如果覺得看起來不協調，可將線條移到適當位置或是重新畫線，視情況加以調整。

反覆檢視整體和局部畫面，確認插畫是否保持平衡很重要。

將畫布放大到能夠畫出漂亮的線條為止。

草稿～線稿階段有哪些功能可以使用？

數位繪圖特有的便利功能可用於繪製草稿和線稿，一起多多善用吧！

左右翻轉…如果不擅長畫某一邊的臉部方向（臉朝右邊或臉朝左邊），你也可以選擇不畫。數位繪圖具有反轉功能，使用者可以只畫自己擅長的方向。

回轉…手繪時也能這樣旋轉紙張，轉動畫布就能隨時以自己順手的角度持續畫線。

在底稿圖層上方，新增一個線稿專用圖層。用黑色或深褐色畫線稿。黑色線稿□造俐落的動畫風格插畫，褐色則是帶點輕柔感的插畫。

黑

深褐

灰

以部位分色

每個人的喜好各不相同，線稿的顏色也很多樣。褐色或灰色帶有柔和氛圍，有些人則習慣用不同顏色畫不同部位。

　　每個人適合的筆刷工具都不一樣，□在使用過程中尋找適合自己的筆□。

　　G筆擅長描繪強弱變化，可畫出很□氣勢的線條。圓筆的整體線條偏□，可畫出纖細的線條。你也可以在□部更換不一樣的筆尖，比如用G筆□臉部輪廓，用圓筆畫頭髮。

　　另外，即便是線稿也不需要執著於□用筆工具。用鉛筆畫線稿可以讓整□呈現柔和的氛圍。筆工具一樣沒有□用限制，選擇適合自己的工具作畫□好。

線稿完成。

4 塗上底色

　　線稿完成後，終於要開始上色了。接下來，在線稿圖層下方新增底色圖層。

　　繪製底色時，將每個部位畫在不同圖層中以便後續處理。比如說，畫好陰影後，想更改顏色或想重畫而必須重新上色時，圖層分類就能派上用場。尤其建議將相近部位分成不同圖層，例如分成皮膚底色、頭髮底色。

底色圖層分類範例

⑪ 線稿

⑩ 小物件
　（筆、素描本）

⑨ 徽章

⑧ 扣子、領帶

⑦ 裙子、帽子

⑥ 襯衫

⑤ 眼睛

④ 頭髮

③ 嘴巴

② 眼白

① 皮膚

底色圖層分類範例。將每個部位分成不同圖層，最好將小物件分在同一類。畢竟管理多個圖層管理不僅費力，還會造成檔案過大。

底色圖層的排序

關於底色圖層的排列順序，當下層部位的顏色有點塗出去時，上方圖層可將塗超過的區塊蓋過去，這樣就能避免上色時出現縫隙。因此頭髮圖層應該放在皮膚圖層上面，帽子圖層則在頭髮圖層上面。

油漆桶工具的使用要點

用油漆桶工具填滿顏色的重點是，畫線稿時必須封住線條之間的空隙。一旦中間有空隙，油漆桶就沒辦法填滿顏色。

如果你想刻意用筆畫出空隙感，請先在底色圖層中用筆封住空隙，再用油漆桶工具上色。

開始畫陰影之前,先在底色中疊加漸層效果。漸層效果看起來就像用大尺寸噴槍筆刷快速上色的感覺。畫出漸層色調,可以藉此營造立體感。除此之外,增加色調還可以增加插畫的鮮豔感。

為了呈現頭部的圓弧感,從額頭開始塗上深粉紅色,其他部位的皮膚也要加入漸層色。

頭髮的部分,從頭頂和髮尾開始上色,分別往中央做出漸層。另外,在中央區塊添加一些明亮色就能增加空氣感。

分別在眼白和眼珠上畫出漸層色。

在後方部位(凹凸部位的凹處)畫出漸層感,加深顏色。

不過度強調漸層效果,只在底色中添加一點漸層感就好。

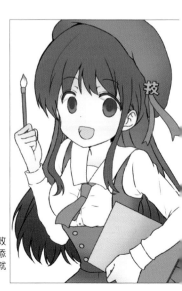

番外篇　眼睛上色

　　眼睛的上色方式有很多種，每個插畫師的畫法各有不同。你可以模仿喜歡的眼睛畫法。這裡將以範例插畫為例，為你講解眼睛的上色方法。第4章也有眼睛畫法的解說內容，歡迎參考（p99～100、p138～139）。

（p99～100、p138～139）

在色彩增值圖層中填滿瞳孔，由上而下畫出漸層。

重複畫出漸層色，分別縮小瞳孔和漸層區塊的範圍。此外，眼睛下圍也要加入漸層效果。

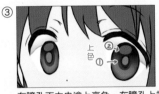

在瞳孔正中央塗上亮色，在瞳孔上端塗上暗色作為反光的顏色。

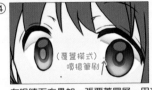

在眼睛下方疊加一張覆蓋圖層，用亮色（範例使用水藍色）繪製漸層色。

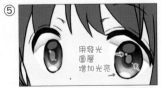

疊加一張發光圖層，加入發光效果。

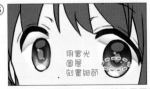

疊加一張實光圖層，增加瞳孔周圍的線條。

最後在整個眼睛的最上層，新增一張圖層並加入白光。依個人喜好畫出圓形或菱形，眼睛就完成了。

6 繪製陰影

　　畫好底色之後，接下來要繪製陰影。在每個部位的圖層上新增圖層，畫上陰影。

　　第1層陰影、第2層陰影……像這樣分層疊加，就能畫出更立體的插畫。第1層陰影要畫淡一點，第2層畫深一點，就這樣持續疊色。

先用筆工具畫出動畫上色般的俐落陰影，將髮尾的陰影暈開，讓陰影的顏色融入底色。

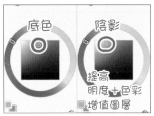

不知道陰影該畫哪種顏色時，請選擇明度稍微高於底色的顏色，並在色彩增值模式中塗上這個顏色。熟悉陰影畫法後，試著用完全不一樣的顏色畫陰影，或許會畫出很有趣的效果喔！

第1層陰影上色完成。整體看起來還是太有柔和感了，需要再畫一層陰影。

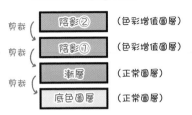

1個部位的圖層分類

剪裁 { 陰影② (色彩增值圖層)

剪裁 { 陰影① (色彩增值圖層)

剪裁 { 漸層 (正常圖層)

底色圖層 (正常圖層)

每個底色圖層上方疊加陰影圖層。為避免顏色超出著色範圍，請使用剪裁功能。

第2層陰影的用途是為了強調第1層陰影，所以畫在第1層陰影裡面。第2層陰影的上色範圍也比第1層更小。

Point！

也可以根據插畫的需求，疊加3層或4層陰影！

畫好陰影後，加深陰影的邊界線以加強立體感。

7 加入高光

高光就是所謂的白色亮部或光亮。在整體圖層的最上面新增一個圖層,並且加入高光。請將皮膚、頭髮和衣服等部位的陰影和高光想成互相搭配的組合。

繪製頭髮光澤時,要留意頭髮的弧度並加入高光。

在臉頰上添加紅暈,並且添加亮部。

在金屬零件中畫出高對比度的陰影以及高光。

高光完成了。添加高光後,插畫會更有立體感。

番外篇　其他部位上色

塗好陰影之後，請在加入高光之前或之後，完成小部位的繪製。

在瀏海上畫出淺膚色的漸層效果，讓臉看起來更亮。

增加髮絲。不僅要畫出髮束，還要運用髮絲加強頭髮的真實感。

畫出素描本的金屬零件，或是添加一些文字。

這一連串的細微差異可以改變插畫的品質喔！下一頁的加工階段也是如此。

8 調整加工

　　畫到目前已經算是完成了，但數位繪圖還能進行各式加工。你也可以添加一些有趣的效果，請多方嘗試看看。範例將採取正規的加工方式。

合併所有圖層，加深顏色並調整修正，讓色調更清楚。

複製當前圖層，改成覆蓋圖層模式，不透明度降低至50％。這麼做可以讓皮膚的亮部更明亮。

疊加一張雜訊材質。

將雜訊材質改成覆蓋圖層模式，不透明度降低至30％左右，呈現畫紙般的效果。但臉部和皮膚很雜亂，看起來並不好看，於是單獨將臉和皮膚的材質移除。

繪製完成。每個人的上色方式都不一樣,當然沒有所謂的正確答案!範例只是其中一種上色方式,請參考看看。

其他加工方式

　　加工的方法有很多，需要依照插畫的目的和畫面意象來決定。接下來將介紹一些加工手法。

模糊

　　複製一張線稿圖層，在複製的圖層中添加模糊效果。直接使用的話，線稿看起來太粗太深了，因此需要將原始線稿圖層、模糊後線稿圖層的不透明度調低。模糊加工可以讓插畫更有柔和感。

發光效果

　　合併所有圖層，並且複製一張合併後的圖層，用調整色階功能增加顏色深度，並且加入模糊效果。將圖層設定為屏幕（濾色）模式，做出人物發光的效果有必要的話，請降低圖層的不透明度。

覆蓋

合併所有圖層，複製一張合併後的圖層，鎖定透明像素，並填滿喜歡的顏色。接著只要將圖層設定為覆蓋模式，調低不透明度就行了。覆蓋加工可以改變整體的色彩氛圍。此外，請單獨移除皮膚的覆蓋效果，將臉部等皮膚部位的健康血色呈現出來。

在覆蓋圖層模式中填滿一種顏色，或是畫成上圖這樣的漸層色，都能過濾成很有趣的顏色。

色差

合併所有圖層，複製3張合併後的圖層。3張圖層各自跟塗滿紅、綠、藍色（紅R255，綠G255，藍B255）的色彩增值圖層結合。將上面2張圖層改成屏幕（濾色）模式，稍微錯開每個圖層的位置，做出色彩有點錯位的效果。

此加工手法有點複雜難懂，其實人物側邊有朦朧的綠色線條。這並不是印刷錯誤，而是刻意製造的效果。

8 種初學者容易犯的失誤

第一次嘗試數位繪圖可能無法將想像中的樣子畫出來⋯⋯。因此，這裡特別彙整了新手容易犯的幾點失誤。多下一點工夫，繪圖功力就會有所提升，請參考看看。

1 線條畫太短，看起來很扭曲

失敗⋯ 上墨線時，有些人雖然想描出漂亮的線條，卻沒辦法一次畫出長長的線，於是便將短線條連在一起。

但是，將短線條連在一起後，卻發現線條看起來很扭曲，或是線條之間有縫隙。

改善方法！ 最好單獨進行畫線練習，直到能夠畫出流暢的線條為止。畫線時要儘量一次拉出完整線條，在轉彎處停筆。

畫曲線時可以特別採取旋轉畫面的方法，只從自己擅長的角度進行描線。此外，請儘量在放大畫布的狀態下描線，這樣比較能夠看出線條有沒有歪掉。

2 線稿的線條太單調

第
3
章

失敗⋯ 當我們小心謹慎地描線並力求漂亮的線條時，可能會畫出又細又單調的線稿。

在單調的線稿中上色，顏色可能會蓋過線條，或是造成角色缺乏躍動感或動態感。

改善方法！ 為了畫出有強有弱的線條，應該使用G筆這種容易畫出強弱變化的筆尖。輪廓線要畫粗一點，衣服皺褶等細線則畫細一點。筆壓很難畫出強弱變化時，請一邊改變筆刷的粗細度，一邊持續描線。除此之外，建議在想加粗線條的地方重複畫線，或是在線條相接的地方疊加線條。在線條交錯的地方加粗線條，可畫出具有抑揚頓挫的線稿。

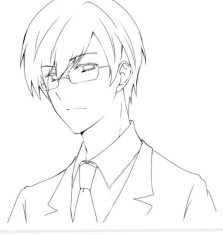

3 畫完線稿後，想重新畫線

失敗⋯

線稿完成後，過一小段時間卻發現有些地方看起來怪怪的，或是想要修改某些地方，這些都是常有的事。

但這種時候如果想修改眼睛，就得連頭髮一起擦掉；只移動眼睛的話，又會蓋住其他部位的線條，結果居然還要重畫一大部分⋯⋯。

改善方法！

畫完線稿後還想進一步修改的人，請將每個部位的線稿分成不同圖層，這或許需要花一些時間，但還是應該事先準備好。

尤其是眼睛和頭髮會碰到臉部的其他部位，沒辦法單獨修改或移動。因此，請將線稿分成眼睛專屬圖層、頭髮專屬圖層，全部畫好之後再合併起來就行了。

只有頭髮

只有眼睛

只有皮膚

其他

為了確認哪些部位已經畫好線稿，以顏色區分不同部位的線稿圖層，看起來更清楚。

4 將線稿和底稿畫在同一個圖層

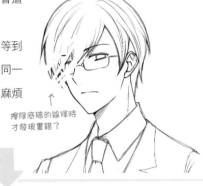

失敗… 這是畫過數位繪圖的人都會遭遇一次的失誤。

因為畫線稿時沒有留意,等到線稿完成後,才發現線稿和底稿被畫在同一個圖層中。這樣修改線稿時會變得非常麻煩……請儘量避免這種情況。

擦除底稿的線條時才發現畫錯了

改善方法! 開始描線之前,建議先降低底圖圖層的不透明度。

如此一來,不小心將墨線畫在底稿圖層時,我們就會發現線條「太淡」了。但如果底稿的顏色本來就很淡的話,之後會很難調低不透明度,因此底稿應該用清楚的顏色繪製。

同樣道理,線稿也要儘量使用黑色之類的深色。顏色可以之後再做更動(將圖層鎖定後,在上面塗滿其他顏色,或使用色調修正功能更改顏色),請先以不同顏色區分線稿和底稿。

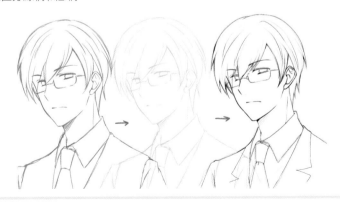

5 底色留下很多空隙

失敗…
不使用油漆桶工具填色，而選擇自己徒手上色的人，就算很認真上色還是很容易殘留白色的縫隙。此外，油漆桶工具也會遺漏髮尾或線條之間的空隙。通常在拉遠畫布的情況下是看不出縫隙的，所以不會注意到問題。

放大

改善方法！
塗完底色之後，**放大**（100%以上）畫面並檢查是否有遺漏的地方，徒手填滿顏色。油漆桶工具無法將畫線的地方填滿，請暫時隱藏線稿圖層，確認是否有地方沒塗到顏色。

隱藏線稿

填滿空隙

顯示線稿

6 用皮膚色繪製皮膚

失敗…

　　要繪製有立體感的插畫，基本流程是先畫底色→再畫陰影。但是，如果在底色階段使用完成階段的顏色，之後陰影會變得很難畫（顏色太深）。

　　畫皮膚的時候特別常發生這種情況，直接用膚色顏料繪製皮膚，會讓膚色本來很白皙的美少女，變成膚色太深。

底色　　　陰影

改善方法！

　　一開始應該選擇淡淡的米黃色或粉色作為底色，之後再疊加深一點的陰影色，慢慢將皮膚的顏色呈現出來。即使不使用皮膚色，還是能表現出皮膚的感覺。

　　畫黑髮也是同樣的道理，一開始不要使用黑色，而是以灰色作為底色，接著畫出灰色的陰影，表現頭髮的深淺層次。

底色　　　陰影

7 過度使用噴槍

噴槍可以呈現柔和感，是一種展現手繪質感、很有新鮮感的筆刷，因此容易不小心用上癮。

希望增加立體感的時候，特別適合使用噴槍繪製陰影，也可以描繪包含底色在內的所有顏色。

但是，過度使用噴槍會讓插畫變得模糊不清，無法呈現細部的陰影。

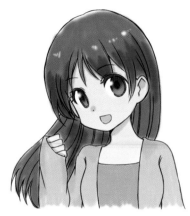

改善方法！

不要只用噴槍上色，而是將噴槍當作輔助工具使用。

噴槍的筆刷尺寸比較大，可在畫布中蓋印出漸層效果。請運用噴槍的特色來繪製底稿的漸層色，或是將皮膚的立體感表現出來。

除此之外，畫腮紅或是進行加工時也可以使用噴槍繪製。

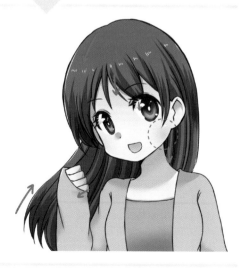

8 常用灰色畫陰影

基本上，人物的陰影大多會畫在底色圖層以外的其他圖層中；在色彩增值模式中塗上灰色，可以單純地加深灰色，因此很多人習慣使用色彩增值模式。但是在繪製插畫時，一直用灰色畫陰影會讓插畫看起來太單調。

色彩增值　　　　　　**色彩增值**

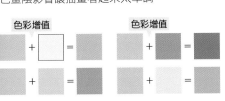

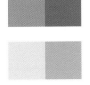

改善方法！　　除了要使用灰色之外，還要根據底色來選擇不同的陰影顏色。不知道該畫什麼顏色的陰影時，選擇同色系且顏色稍暗的顏色就沒問題了。

不用灰色繪製白色衣服的陰影，而是選用水藍色調的顏色，花心思就能讓插畫更明亮。

插畫的存檔方式

使用手機繪圖時,即使不手動存檔,通常程式也會在過程中自行存檔,下次打開App時,程式會回到上一次的繪畫狀態。

但必須注意的是,如果使用電腦繪圖時沒有在過程中進行存檔,資料是不會保留下來的。

電腦有可能發生突然關機、軟體強制關閉的狀況,所以「隨時存檔」是電腦繪圖的必備觀念。

未來想用電腦繪圖的人,用手機繪圖時也應該養成隨時存檔的習慣。此外,除了使用儲存功能以外,還要記得另存新檔;在中途另存檔案,之後想返回原本畫面的話,就可以使用另存的檔案。所以建議還是多存幾個檔會比較好。

即使在不存檔的情況下直接關閉App,App還是會自動存檔,可以返回原本的狀態。

將圖層全部合併就不能再回到原本的樣子。所以在統整圖層之前,應該使用複製插畫或另存檔案的功能,將還沒合併的檔案另外保留下來。

任何人使用電腦時,
都遭遇過這種惡夢……。

第 **4** 章

數位插畫
製作

本章將介紹3幅插畫的作畫過程。

所有作品皆使用愛筆思畫繪圖App繪製,其中2

張以手指作畫,想精進手機繪圖功力的人請務必

參考看看。

最後1張插圖使用iPad繪製,平板電腦不僅能使

用同樣的App功能,同時還能描繪更多細節,畫

出流暢的線條。如果目標是更成熟的插畫作品,

平板電腦是很適合的工具。

用手機繪製正規插畫的事前準備

開始講解3張插畫的製作過程之前，這裡先統整手機正規插畫中，應該注意及了解的幾點事項。

手機繪圖的優缺點

雖然手機已經具備繪圖的能力，但它們原本並不是專門用來畫圖的機體。

手機不僅輕便，可在任何地點作畫，還能下載免費的App，任何人都能使用數位繪圖。但手機繪圖當然還是有缺點。

首先讓我們重新認識手機繪圖有哪些優缺點吧！

▸優點

①不花錢就能繪製數位插畫

對預算無法負擔電腦或平板電腦的人來說，手機是最棒的夥伴。

只要有一支手機，任何人都能挑戰數位繪圖，甚至還可以用手指代替畫筆。

②豐富的繪圖App

市面上已發布多款繪圖專用App。免付費App也具備足夠的工具和素材。

③隨時隨地都能畫

只要有手機就能畫圖，不用特別挑選地點。

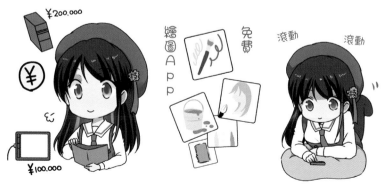

▷ 缺點

①液晶螢幕太小

螢幕太小是手機繪圖最大的缺點，手機的液晶螢幕比平板電腦小很多，不適合用來繪製正規插畫。在細部刻畫的表現上尤其困難。

②筆壓感應差

平板電腦或繪圖液晶螢幕可以模擬紙上作畫的繪圖手感，但手機卻沒辦法。手機比較難畫出筆刷的強弱變化，觸控筆畫起來也不像鉛筆那麼順；如果不論如何都想畫出心中想像的線條，那就得花時間練習。我們必須在某種程度上跟自己妥協，並且試著習慣它。

③難以繪製檔案較大的插圖

新增更多圖層、放大插畫尺寸，會讓插圖的檔案變得更大。相對地，畫面操作起來會更加遲緩且難以活動。雖然手機也可以用於漫畫製作，但卻不適合繪製高解析度的插畫。

不如電腦或平板電腦插畫

手機在塗鴉或簡易插畫的繪畫上很夠用，但想要繪製正式插畫、高規格插畫，或者是以專業插畫師為目標的人，現階段還是建議採用電腦或平板電腦繪圖比較好。

當然，考量到金錢方面的問題，許多人無法馬上準備好完善的繪圖環境，但如果你想認真精進畫功，請把電腦或平板電腦的繪圖環境當作未來的目標。

除了繪圖方面的差異之外，只要對照網路的搜尋畫面，就能看出手機和電腦的功能差距。電腦可同時開啟多個視窗，兩者的視覺接收資訊程度相差甚遠。

如何用手機繪製高品質插畫？

想要盡可能地用手機繪製正式的插畫又該怎麼做呢？

答案就是「**不惜花費更多時間，下更多功夫**」。

手機繪圖需要花比電腦繪圖更多的心力和時間，只要仔細地刻畫細節，就能儘量彌補手機繪圖不擅長的地方。

至於具體上該在哪些地方下功夫，本書已不斷重複說明──「儘量放大畫面，慢慢完成插畫」。

在原始尺寸中畫圖，無論如何都畫不出某些細節，所以我們應該針對這些部分放大至200%、300%、400%，儘量將畫布放大到足以畫出漂亮線條的程度，然後再慢慢地、仔細地作畫。

首先應該練習畫線，練到能夠畫出流暢的線條為止；接著將畫布放大到足以在線稿中繪製流暢線條的程度，並且慢慢地作畫（不過，謹慎畫線可能導致線條過於生硬，一定程度的施力還是很重要）。

畫圖需要毅力，放大畫布並慢慢作畫的手法，在電腦或平板電腦繪圖中必定也能發揮效果。

即便是專業人士也沒辦法輕鬆完成高品質的插畫，繪製一幅正式的插畫有時甚至需要花上數十小時的時間。

下一頁將開始介紹插畫師耗時繪製的插畫作品。前2幅作品以手機繪製而成，製作時間都是19小時，是歷經長時間完成的大作。想畫出好作品，就必須做好投入時間的覺悟，請務必參考插畫製作過程，試著畫出厲害的插畫。

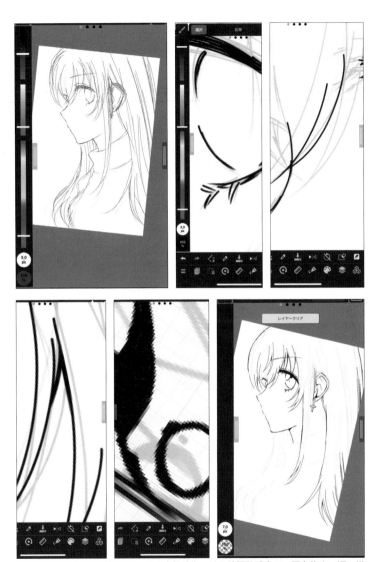

將畫布放大到畫得順手的尺寸，慢慢修整線條，並且檢視整體畫面。再次放大，逐一描繪各個部位，然後檢視整體畫面，就這樣反覆操作。毅力是完成一幅插畫的重要條件。

93

透明感人物插畫

插畫師：水鏡ひづめ　使用軟體：愛筆思畫
使用裝置：iPhone11　製作時間：19小時18分

1 繪製草稿

在開始作畫前決定插畫的主題。

範例插圖的主題是被分手的女孩，以邊哭泣邊強顏歡笑的情緒為主題概念繪製

而成。繪者在決定構圖時，思考如何將女孩的魅力發揮到極致，於是選擇繪製人

物輕輕抓著頭髮的構圖。

畫好草稿後，接下來將進行描線工作。

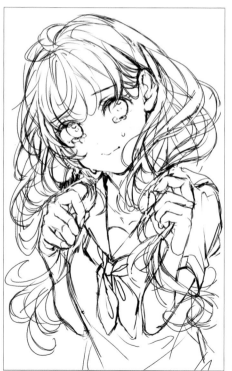

Point！

下一頁將講解頭髮
的描線方法！

94

2 頭髮上色①

將頭髮分成前側頭髮、中間頭髮、後側頭髮3個圖層。

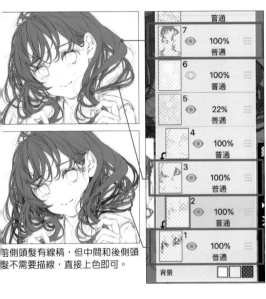

前側頭髮有線稿，但中間和後側頭髮不需要描線，直接上色即可。

在每個頭髮底色圖層上方，分別新增一個剪裁圖層，使用濾鏡工具的水彩邊界，讓線稿更明顯。

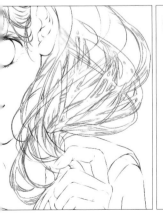

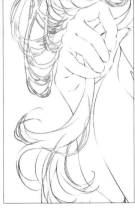

使用水彩邊界，不畫線也能自動產生線稿狀態。

3 底色～皮膚上色

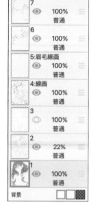

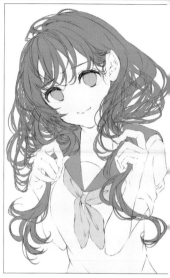

塗上每個部位的底色。
將前、中、後3個區塊的頭髮圖層合併成一個圖層。
先前為了看清楚頭髮而更改了每塊頭髮的顏色，這裡
使用工具的變更線稿顏色功能，統一頭髮的顏色。

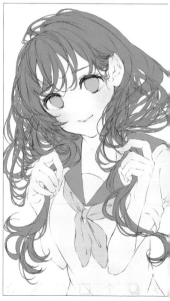

塗上皮膚的顏色。在皮膚的底色圖層上面新增一個剪
裁圖層，用噴槍在皮膚中添加紅色調。
需要畫出紅暈的部位分別有：眼睛側邊、臉頰、嘴
唇、指尖及手肘。用噴槍輕輕地上色，畫出擁有自然
血色的女孩子。

96

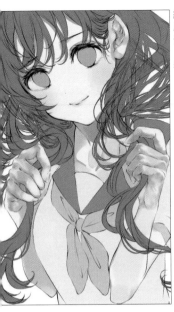

繼續疊加圖層,使用剪裁功能,一邊注意皮膚的質感,一邊加上陰影。

使用2種筆刷繪製陰影,陰影明顯的地方使用沾水筆(硬筆尖),想營造柔和感時使用淡出筆刷。使用指尖工具,畫出有骨感的地方並調整皮膚的真實質感。

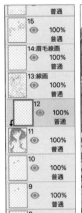

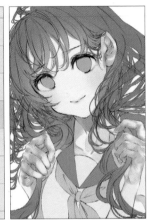

在頭髮圖層上面新增一個剪裁圖層,在臉部的頭髮上用膚色噴槍上色。這個手法可以提亮臉部的周圍,並且營造透明感。

4 頭髮上色②

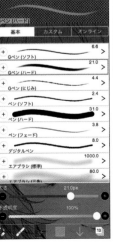

畫出頭髮的陰影和光澤。第一階段使用沾水筆(硬筆尖),畫出一根一根的細髮,表現頭髮的質感。這時要儘量避免線條晃動,並且順著髮流畫線。

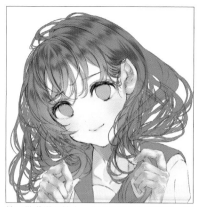

第二階段選用比上一步驟更暗更深的顏色，在
頭髮上疊色。讓頭髮更顯眼、更鮮艷。

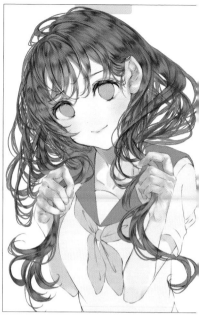

繼續反覆塗上淺色和深色，並將顏色
暈開。

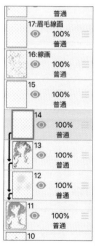

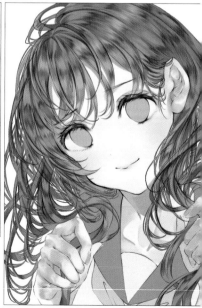

新增一個剪裁圖層，用最亮的顏色畫出
高光。

開始進行眼睛上色。眼睛的底色已經在底色階段畫好了。

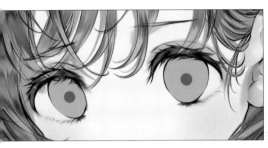

畫出眼睛裡的瞳孔。

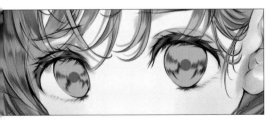

以瞳孔為中心點，畫出有弧度的線條。畫出一根一根的線條，就像畫頭髮一樣。

第 **4** 章

新增一個正常圖層，用深色進一步刻畫細節。用深色畫線是很重要的步驟，因為之後會在眼睛裡加入高光，讓眼睛瞬間發亮。

在眼睛上端有眼白的地方畫上陰影。使用色彩增值模式，塗上淡紫色。

繼續在陰影上面疊加膚色，讓陰影更加柔和，呈現出透明感。

Point！

自由決定眼睛的光芒和顏色！一起畫出閃閃發亮的眼睛吧！

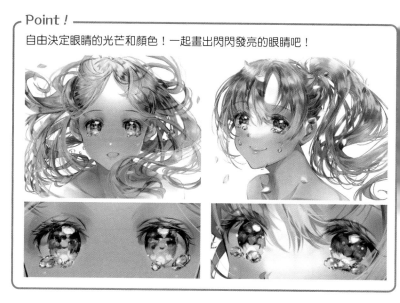

留意來自上方的光，在每個部位的底色圖層上，疊加一個色彩增值圖層，並且畫出陰影和亮部。衣服屬於柔軟材質，用淡出筆刷畫出皺褶，將柔軟的感覺表現出來。

畫好所有陰影後，在最上面的圖層使用「從畫布新增圖層」功能。

第 **4** 章

101

7 加工（第1次）

從這裡開始是為了提高完成度的微調工作。
使用「從畫布新增圖層」功能後，新增一個圖層，設定為覆蓋模式。
用滴管吸取各個部位的顏色，將吸取的顏色飽和度提高一點，並且用噴槍輕輕地上色。這麼做可以加強插畫的鮮豔感。

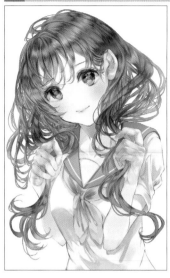

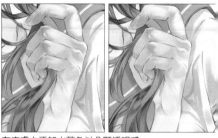

在皮膚中添加水藍色以凸顯透明感。

在畫布新增的圖層中，使用「選擇不透明度」功能。

複製一個覆蓋圖層，將其中一個覆蓋圖層向下合併。

取消選擇不透明度功能。

複製一個合併後的圖層。

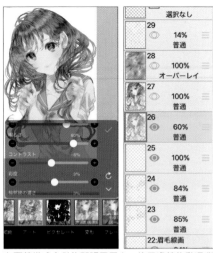

在覆蓋模式合併的那張圖層中,使用濾鏡的動漫背景功能,並且調整顏色。將此圖層的不透明度降低至60%。

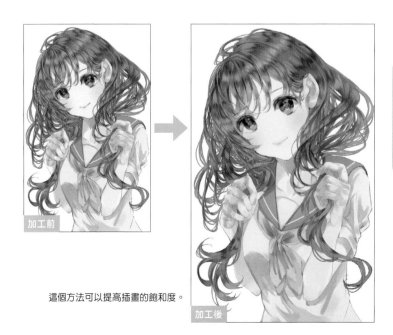

這個方法可以提高插畫的飽和度。

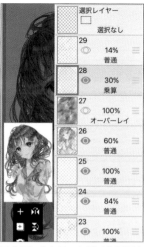

		選択レイヤー
		選択なし
29	14%	普通
28	30%	乗算
27	100%	オーバーレイ
26	60%	普通
25	100%	普通
24	84%	普通
23	100%	

目前顏色太亮了,在剛才的圖層中使用色彩增值的改變繪圖顏色功能,將顏色調暗。如果顏色太暗,則降低圖層的不透明度。

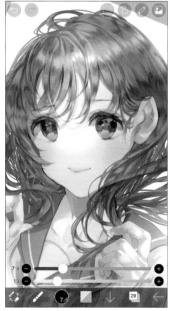

使用新增的發光圖層模式,將頭髮的光澤畫出來。這時不必移動手指,只要指尖細微地移動即可。

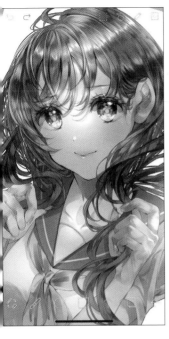

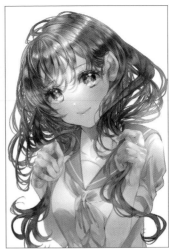

使用覆蓋圖層模式,提亮眼睛的顏色。為了加強皮膚的血色感,在臉頰和嘴唇上增加紅色調。在新增的發光圖層中,分別在亮部、臉頰、眼瞼中間、鼻子、嘴唇和指甲上加入高光。

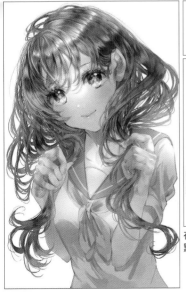

在正常圖層中增加一些頭髮。呈現頭髮細緻度的重點在於畫線不能馬虎。

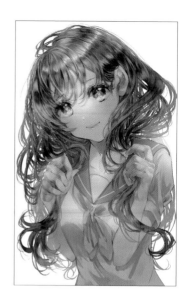

用線性加深圖層調暗整體的顏色，接著用噴槍擦除亮部以調整亮部。在上面使用新增的發光圖層，用亮色畫出光亮。

8 繪製眼淚

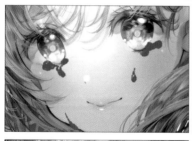

在正常圖層中，用暗色畫出眼淚的形狀。範例使用的是沾水筆（渲染）筆刷。

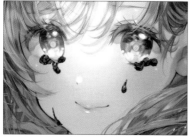

用比上一步更深的顏色畫出眼淚的邊緣。作畫重點在於注意眼淚的立體感。

在同一張圖層的眼淚
亮部塗上亮色。

選擇橡皮擦的沾水筆
（渲染）筆刷，擦除
眼淚中央的顏色，保
留邊緣的線條。

在受光處使用新增的
發光圖層來增加光
亮。

在覆蓋圖層上疊加新
的圖層，暈染眼淚的
顏色。

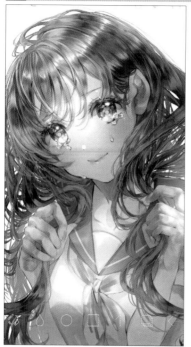

增加最下方正常圖層的模糊感。

將插畫儲存後，使用色差移動濾鏡就完成了。

用手指在手機上畫圖的訣竅

・不使用指腹，而是用指尖的側邊作畫。

・不斷重複畫線，直到畫出滿意的線條為止。

・流手汗會導致作畫困難，手粉可以讓手指和畫面更滑順。

・保持同樣的姿勢會造成身體痠痛，需適度地活動身體。

・作畫時要儘量放大畫面。

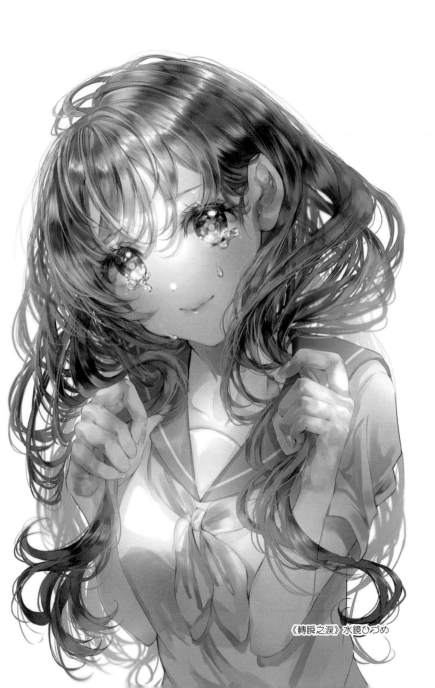

《轉瞬之淚》水鏡ひづめ

繪製背景插圖

插畫師：べんけのーび　使用軟體：愛筆思畫
使用裝置：iPhoneSE　製作時間：約19小時

1 繪製草稿

本篇的插畫範例將描繪背景與人物，製作概念是「生活於壯闊空中都市裡的人與日常風景」。

雖然先畫草稿是很有效率的作法，但筆者選擇不在手機上打草稿，而是先畫在A4的紙上，接著拍下草稿並提取線稿，將取出的線稿當作底稿來上色。

此外，為了讓後續過程能夠順利進行，需要盡可能地仔細作畫。

繪製有墨線的插畫時，可以從草稿中提取線稿並在上面描線。對於不擅長用手機畫草稿以及底稿的人來說，這或許是不錯的描線方法。

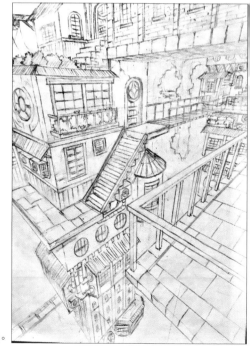

Point！

覺得手機很難畫出精細底稿的人，也可以用手繪的！

將草稿拍下來。

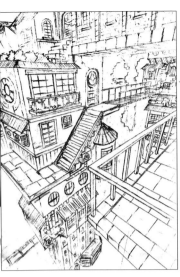

Point！

在愛筆思畫中建立新畫布，選擇「匯入照片」項目，將草稿匯入畫布。

提取線稿後的檔案。直接當作底稿使用。

2 上底色前的事前準備

這幅插畫有很多運用幾何圖形的立體物件，因此需要採取三點透視圖法繪製。

用集中線標尺決定消失點的位置。草稿線有一點偏差也沒關係，沿著集中線標尺的線條將建築物畫出來。

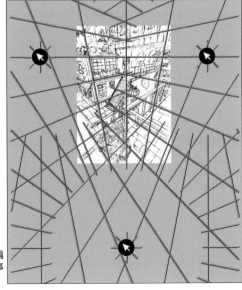

照著草稿畫線可能出現物件角度偏移或不協調的情況，需在此階段事先調整。

3 塗上底色

製作插畫時，隨時留意完成圖或整體畫面是很重要的事。用手機之類的小型裝置繪圖時，更應該特別注意這點。

首先，為了捕捉插畫完成圖的樣貌，需要單獨描繪建築物的概貌及陰影。

如此一來，整體畫面會變得更容易想像。

假設光源在左上方，提前決定影子如何呈現，避免後續發生不知該如何上色的問題。

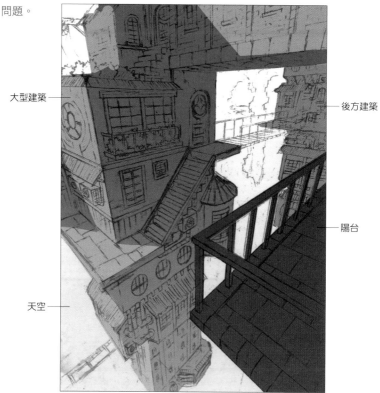

大型建築

後方建築

陽台

天空

將圖層由前而後區分成陽台、大型建築、後方建築，以及天空的藍色漸層色。在大型建築上方使用剪裁功能，畫出受光處的亮部和藍色漸層。
此階段使用氈尖筆（軟筆尖）上色，用噴槍（正常）畫出漸層效果。

從右上方的走廊區塊開始上色。

這裡將依序介紹建築物的繪製流程。

將不同顏色的區塊分開上色，並且分別儲存於不同圖層中。建立資料夾後，將圖層統整起來就行了。

在每個區塊上方疊加新圖層，在使用剪裁功能的狀態下添加受光部。

Point！

關於磚塊的圖層分類

①

②

③

④

①分別將 A（米黃色石頭）及 B（褐色磚塊）畫在不同圖層中。
②在 A 的上方新增一個圖層，使用剪裁功能並畫出受光部。
③以同樣的方式描繪 B。
④在 A 的下方新增一個圖層，畫出石頭的陰影。
※上圖並非實際繪圖過程，而是重製的範例圖

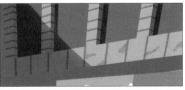

在陰影和亮部的邊界上，增加一點明亮的模糊效果。此外，還要加畫石頭的接縫或裂痕。

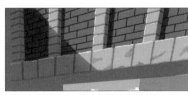

繪製磚塊的形狀。邊緣的部分也要增加一些光的表現。

將窗戶畫出來。這樣建築物的樣子就大致完成了。

為了在修飾階段呈現石造建築的質感，在資料夾的上面剪裁一張素材。範例使用的是材料圖案（單色）中的黑御影石_CS。

調整剪裁素材後的不透明度。直接使用素材會讓效果太突出，因此要降低不透明度，使素材融入其中。

Point !

儘量避免材質過於呆板是很重要的，如果不打算使用素材，則可以在牆壁和磚塊上增加刮痕、裂縫或污點之類的圖案。

只畫直線會變得沒有立體感，看起來太平坦。

刮痕

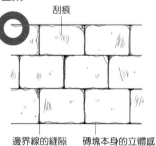
邊界線的縫隙　　磚塊本身的立體感

觀察一塊磚塊後會意外發現，其實邊角有刮傷和弧度。

這裡將講解重複排列的圖案該如何繪製。插畫中的磚牆是重複排列的圖形。

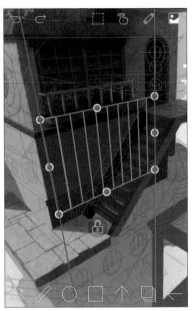

使用對稱標尺中的陣列標尺。標尺的邊角要對齊集中線的交叉點，藉此配合插畫裡的立體感。

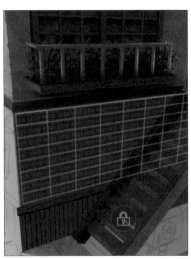

移動標尺的邊長，對齊作畫目標物後鎖定標尺。

調整分割數量，將圖案畫出來。

愛筆思畫有提供多種對稱標尺。善用標尺就能有效率地畫出正確的插畫，請務必多多活用。

這幅插畫有許多地方都有用到標尺功能。

第 **4** 章

115

手指很難畫出橢圓形，需要使用橢圓尺工具。像建築物這種無機物不需要徒手繪製，最好多多利用現有的功能。需考慮到橢圓形的軸線方向是否對齊立體物。

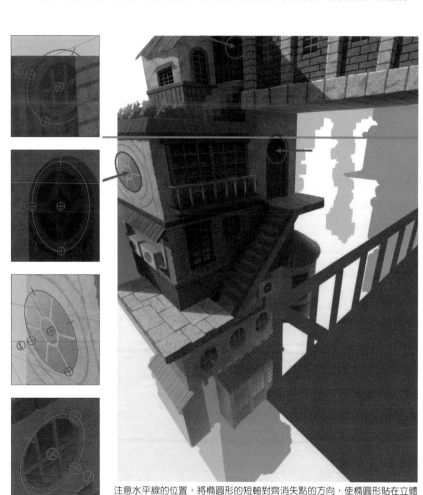

注意水平線的位置，將橢圓形的短軸對齊消失點的方向，使橢圓形貼在立體建築的牆壁上，這樣看起來就不會有異樣感。

遠方物件需提高亮度或降低對比度，才能表現背景的遠近感和空氣感。

由於範例插畫的後方是天空，因此選用帶有藍色調的顏色描繪建築物。

單獨畫好建築物後，你也可以新增一個剪裁圖層，用噴槍在上面進行加工。

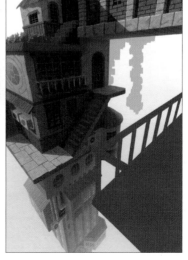

原則上，每個建築區塊都要依照基本的繪
圖順序（繪製建築物①）上色。
在下方的灰色公寓大廈中使用陣列標尺，
畫出規律排列的窗戶。

Point !

關於圖層

插圖變複雜，圖層的數量就會增加。使用手機繪圖時，圖層太多會造成介面操作變慢，因此需要適度地合併圖層，將不同區塊分開儲存。

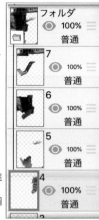

合併所有圖層會造成最後修飾階段難以進行修改。
因此，範例插畫將每個樓層分成不同圖層，並且統整於資料夾中。

8 繪製建築物⑤

在其他建築物區塊上色，基本上都採用相同的畫法。將陽台大致分成圍欄、地板、邊緣石塊等3個區塊，並且分別畫在不同圖層裡。畫圍欄時也有用到陣列標尺工具。此外，為了營造透視感，在由前往後加入淺藍色的漸層效果以呈現遠近感。

 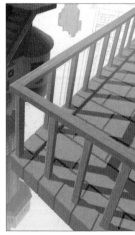

9 繪製雲朵

畫出後方遼闊的雲朵。

選擇雲（棉花）筆刷工具，調整起點和終點的粗細度及不透明度，一邊留意光源的方向，一邊畫出雲的形狀。

在藍色的底色中注意光源方向，在受光處添加白色。

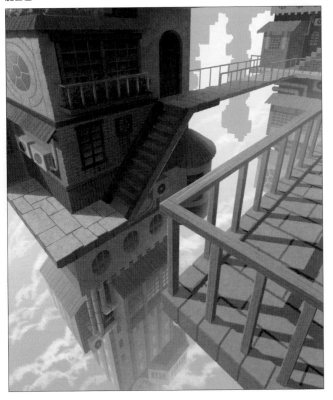

119

目前為止已大致完成背景。最後修飾階段可能會修改或添加一些地方，所以先不要合併圖層，將每個區塊的圖層保留下來。

背景差不多完成後，開始刻畫人物。人物的畫法跟背景一樣，先在紙上畫出底稿，拍成照片。

將拍下的照片轉成線稿，並決定人物在插畫中的位置。

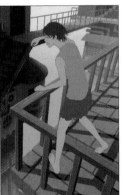

分別在不同圖層中，以平塗的方式大致畫出皮膚、衣服、頭髮及輪廓線。

這裡的圖層名稱可能比較難懂，19是底圖線稿，17是臉部和手腳的輪廓線，16是眼睛和嘴巴的顏色。12是膚色區塊的圖層，在上方使用剪裁功能，畫出受光處、邊界的模糊感，並且疊加黑御影石的素材。

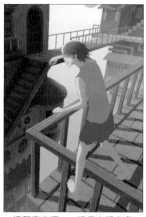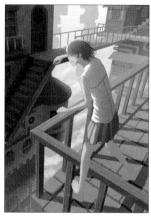

一邊留意光源，一邊畫出受光處。
事先將各個部位分成不同圖層，用剪裁功能上色時會更方便。

圍欄會從畫面前方往後延
伸，因此需將人物被圍欄
擋住的部分擦除。

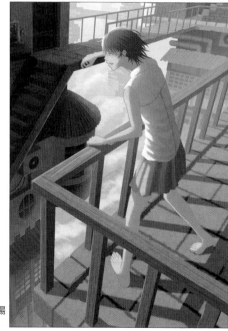

調整對比度，畫出人物落在陽
台上的影子，人物就完成了。

在左上方用噴槍添加光亮，以加強空氣感。

 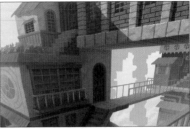

　繪製後方的建築構造。不需要畫太仔細，但要畫出明顯的建築剪影以表現前後深度。

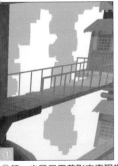 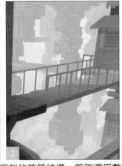

第 **4** 章

①第一步是只用剪影來表現複雜的建築結構。筆刷選用數位筆，將客製化列表中的筆刷形狀設定為點狀。這種筆刷在繪製有稜有角的建築物時十分方便。

②複製一個剪影的圖層，平行移動圖層並調淡顏色，呈現更後方的建築。

③在前面的剪影中塗上淺一點的顏色，用數位筆添加一些圖形，畫出複雜的街道質感。在上面疊加黑御影石素材並塗抹暈染，避免建築看起來比其他地方更突出。

13 最後修飾

進行人物修飾，使其融入背景中，接著調整一下色調和對比度就完成了。

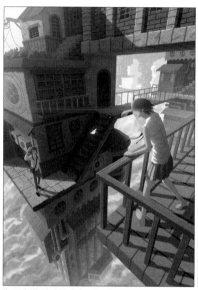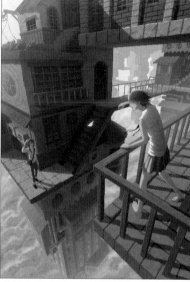

為了在整體渲染空氣感，將雲朵和後方建築物的色相調成偏綠色，並且稍微降低建築物的對比
度。然後加強來自左上方的光照效果。

插畫的製作重點

· 仔細繪製草稿就能避免後續作畫時不知道該怎麼畫。

· 仔細區分圖層，並用圖層資料夾統整圖層，使作業過程更方便。

· 使用標尺或分割標尺繪製幾何構造物。

· 反覆放大和縮小畫布，一邊確認整體畫面，一邊繪製插畫。

· 注意光的方向及空氣感的呈現，將構造物的立體感凸顯出來。

· 完成繪製後，先放一小段時間再回頭確認是否有異樣感。

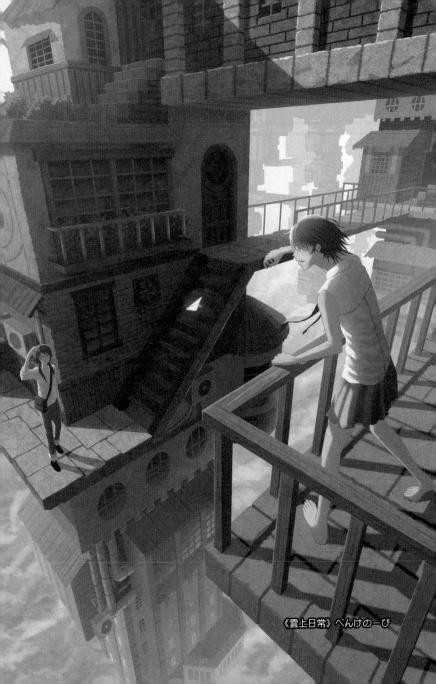

《雲上日常》べんけのーび

用手指在手機上畫圖的訣竅

· 手指上色的訣竅是儘量以短筆觸刻畫，從輪廓開始上色。

· 手指方便活動的方向大多是固定的，將插圖方向移到畫得順手的位置。

· 老實說，畢竟手機會限縮手指的活動範圍，要完美掌控線條是不可能的事。所以應該利用各種功能，以隨機應變的方式作畫，不必仰賴徒手繪圖。比如利用尺規或剪裁功能提高正確度，或是後續使用移動變形等工具加以修飾。

▶ **手機繪圖範例作品**

多花一些心思繪製閃爍的光或反光，將都市夜景、雨中地面上的反光表現出來。

生物的毛髮、大自然草木等柔和的質感，都是使用G筆或是噴槍等基本功能繪製而成。

126

關於漫畫製作

愛筆思畫、CLIP STUDIO PAINT、MediBang Paint等應用程式都具備漫畫繪圖功能。繪製漫畫時,通常需要使用模板來畫出框格,這裡將簡單介紹一下模板的格線。不過,基本上這種模板是用來繪製同人誌的格線;發布在網路上的漫畫不需要特別注意格子的形式。

在WEBTOON長條漫畫的繪製方面,CLIP STUDIO PAINT一開始就有提供長條漫畫專用的模板。

但是,長條漫畫模板的縱長非常長,發表至Twitter之類的平台時,建議先切割成適當的尺寸再上傳。

有時也會發生必須放大畫面才能閱覽,或是在縮圖中完全看不到的情況。

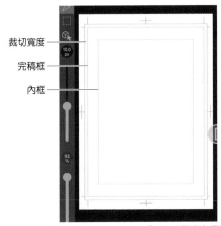

裁切寬度
完稿框
內框

最裡面的框格是內框,重要台詞要畫在這個框格裡。外側的雙層框是完稿線,以及稍微偏移切割處的裁切範圍。漫畫家通常會畫到最外面的框線,但真正的裁切線是完稿線。

如果直接將長條漫畫的模板上傳到網路,就必須放大畫面才有辦法閱讀,最好將漫畫切割成方便閱讀的大小。

127

有小物件與動物的插畫

插畫師：こんぺいとう＊＊　　使用軟體：愛筆思畫

使用裝置：iPadPro（10.5inch）　　製作時間：約6小時

　　繪圖裝置是iPad，繪圖程式一樣使用愛筆思畫。平板電腦可以繪製手機難以完成的細部處理。

　　本篇是延伸篇，接下來將仔細講解一幅插畫從開始到完成的製作過程。

1　繪製草稿

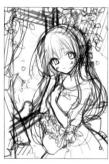

先粗略地畫出草稿。

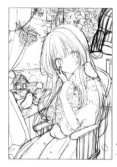

小物件之類的細部也要畫出來。

　　畫布尺寸為B6，以350dpi製作而成。這裡介紹的筆刷粗細度等設定，是根據此畫布尺寸而定的。第一步，在草稿中畫出插畫的整體意象。畫好草稿之後，在上面疊加圖層，仔細繪製細節，開始製作底稿。

　　此階段還不要馬上描線，提前將完稿的預設顏色畫出來。只要事先做好這個流程，上色時就不會不知道該畫什麼顏色。

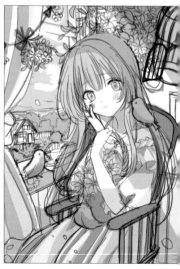

太多顏色會造成插畫失去一致性，範例選擇以藍色為主色調，繪製帶有粉色調的女孩子。花朵和窗外的風景也儘量選用同樣的顏色。

2 繪製線稿

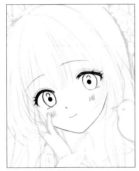

從臉的細部繪製線稿。

加上一些細細的髮絲,最後將不需要的線條擦掉。

用尺規描繪窗戶的線條。畫完窗戶後,將遮住人物的線擦掉。

決定好配色後,開始進行描線。暫時將配色的圖層隱藏起來。

以深褐色作為墨線的顏色,選用粗度為1.2px的沾水筆(硬筆尖)。

Point !

活用尺規工具!
徒手繪製無機物,線條不論如何還是會歪掉,因此應該盡情使用尺規工具。尺規工具可以畫出均等的線條,使背景看起來更正式。

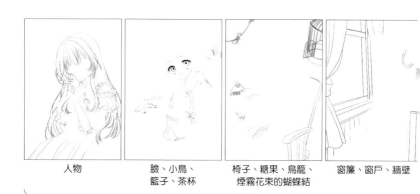

| 人物 | 臉、小鳥、
籃子、茶杯 | 椅子、糖果、鳥籠、
煙霧花束的蝴蝶結 | 窗簾、窗戶、牆壁 |

分成4個圖層，完成線稿。

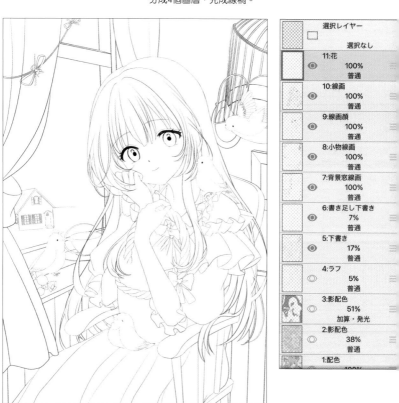

選択レイヤー

選択なし

11:花
100%
普通

10:線画
100%
普通

9:線画顔
100%
普通

8:小物線画
100%
普通

7:背景窓線画
100%
普通

6:書き足し下書き
7%
普通

5:下書き
17%
普通

4:ラフ
5%
普通

3:影配色
51%
加算・発光

2:影配色
38%
普通

1:配色
100%

3 繪製花朵

一開始先畫小物件的輪廓和背景，顏色的意象會更有統一感，所以繪製人物前要先完成物件和背景。

在線稿圖層的最上層新增一個圖層，開始繪製花朵。

種類：沾水筆（硬筆尖）
尺寸：6.9px
不透明度：88%

塗上底色。後方花朵畫成暗色，做出顏色的差異變化。

畫出花朵正中央的陰影。

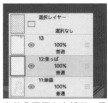

將中間的雄蕊塗成土黃色，再用淺黃色做出明暗差異。

畫出花瓣的陰影。

在花朵圖層上方新增一個葉子的圖層。

用沾水筆（硬筆尖）塗上葉子的底色，筆刷尺寸6.4px。

選用比底色亮的顏色畫出明暗變化。以60%不透明度加以暈染。觀察色彩的平衡，只在受光處加筆。

利用比葉片底色更暗的顏色凸顯葉片的亮部，添加清楚的顏色。

131

4 繪製煙霧玫瑰

在插畫的左上方以同樣的方式繪製玫瑰。畫法基本上跟花朵一樣。

畫出水藍色的玫瑰及葉子的底色。

種類：沾水筆（硬筆尖）
尺寸：3.0px
不透明度：93％

使用比底色更淺的顏色，將筆刷尺寸調細，在玫瑰花瓣和葉子上著色。

將花瓣的下半部暈開。略帶模糊的效果可呈現出柔和的質感。此外，在玫瑰前端塗上比底色深的顏色，呈現玫瑰內層的深度。

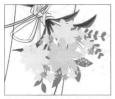

使用3.0px的沾水筆（硬筆尖），不透明度設定為93％，畫出煙霧花束的小花、花朵及葉子的底色。

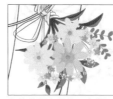

在花朵和小花的正中間，用比底色更深的水藍色畫出陰影。此外，在中間畫出雄蕊。

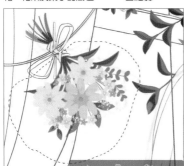

用套索工具選取花束，調整花束的大小。考慮到小物件在整體協調性，這裡選擇將花束放大。

132

5 繪製樹木

新增一個窗戶背景的圖層，將無線稿的樹畫出來。用筆刷繪製樹木。

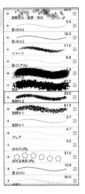

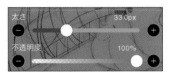

選擇2種葉子群的筆刷，粗細調整至
33.0px。

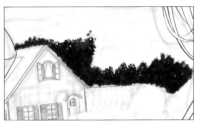

一開始先用最深的綠色畫出樹的底色。

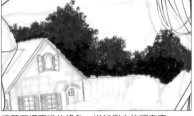

接著選擇更淺的綠色，增加樹木的明亮度。

繼續添加淺綠色。

後方樹木比前方樹木的綠色暗沉，藉此
加強遠近感。

133

6 繪製海洋

在窗戶背景圖層下方新增一個海洋的圖層。

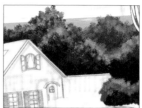

使用沾水筆，選擇比底色更淺的水藍色，畫出海面上的光亮。快速畫出流動的線條，呈現出光的真實感。

使用尺規和沾水筆（硬筆尖），畫出一些斜斜的線。斜斜的海洋更有景深的感覺。

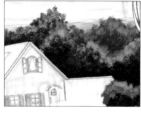

繼續疊加淺淺的水藍色。然後將窗戶背景與海洋圖層合併起來。

7 繪製庭院

分別在不同圖層中繪製草叢和桌子。

選擇草（菅茅）筆刷。

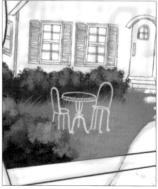

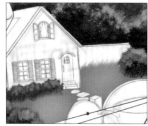

用草（菅茅）與沾水筆（硬筆尖）筆刷繪製草叢。此外，用噴槍（梯形60％）畫出草叢的亮部。

用0.9px的沾水筆（硬筆尖）畫出米黃色的露台。接著塗上深色陰影，將露台、草叢和窗戶背景圖層合併起來。

依照**3**的畫法在女孩拿著的花朵中填色，暫時不畫小物件和背景，這裡將開始繪製人物。

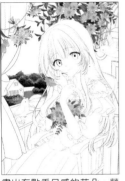

畫出有點垂吊感的花朵，營造可愛的形象。

在線稿圖層下方新增圖層，由上而下依序建立鳥籠、房子與牆壁、小物件與主背景、背景等圖層。接下來不會用到底稿，將底稿挪到最下層。為了避免背景沒有塗到顏色，建議先填滿水藍色，看起來會更清楚。

新增一個圖層，畫出眼白。先畫皮膚會很難判斷白色和膚色的差別，所以最好先塗上眼白的顏色。

將皮膚、眼睛、頭髮等部位分成不同圖層，並且塗上底色。

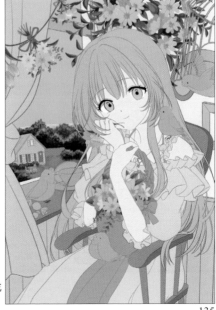

9 皮膚上色

　　畫好底色後，畫出皮膚的陰影。筆者不使用色彩增值圖層，而是在正常圖層中用比底色深的顏色繪製陰影。此外，降低陰影圖層的不透明度可以讓陰影融入底色。

疊加一個圖層，使用10.8px、不透明度60%的沾水筆（硬筆尖）畫出皮膚的陰影。降低不透明可以讓皮膚看起來更柔和。
在脖子到鎖骨附近塗上深珊瑚粉色。

繼續疊加更深一層的陰影。圖層不透明度一樣要降低至65%。

在鎖骨的下面上色，並且用模糊工具暈開。

畫出落在皮膚上的頭髮陰影，再用深珊瑚粉色描出輪廓。這個手法可以強調陰影，增加插畫的層次感。

手臂陰影選用比脖子陰影更淺的顏色。透過模糊光線照射可以表現出柔軟的手臂。

畫出手臂上最深的陰影色。

觀察配色草稿，確認受光處的位置，畫出手部的陰影並暈開顏色，使陰影更有柔和感。

畫出更深一層的陰影。在線條之間的縫隙裡畫出清楚的陰影。

用粉紅色的噴槍畫出肩膀的陰影。上色力道太強會造成肩膀顏色太顯眼，用筆刷輕輕上色就行了。

用發光筆刷畫出光澤以表現圓弧感，讓肩膀看起來更真實。

用發光筆刷在鼻梁、臉部左側加入高光，增加立體感。臉頰則用粉紅色的噴槍輕輕上色，再用深粉色畫出斜線以增添可愛感。

在皮膚圖層上方新增一個圖層，並且使用剪裁功能。

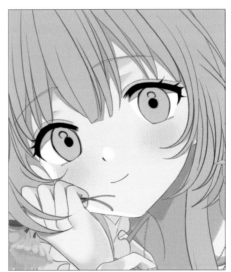

畫出眼皮和眉毛的陰影。皮膚上色完成。

10 眼睛上色

眼睛是人物的重點部位，所以應該用心仔細地上色。建議最後用白色添加一些
睫毛，多一個步驟就能讓眼睛變得更可愛。

建立新的圖層。一張圖層用
來繪製眼睛周圍，另一張則
是用來增加光亮的發光圖
層。

用灰色強調描出眼睛的邊緣，加
強瞳孔。

在發光圖層中畫出眼睛的高光。
依照淺水藍色→白色的順序疊
色，呈現有滲透感的發光效果。

高光的部分也要用深水藍色畫出
邊緣線。

在瞳孔的下方畫出圓形。

在眼睛下端加上漸層效果，並且
保留新月形狀的區塊。

用深水藍色畫出新月的邊緣線，
在內部畫出細細的線條以表現真
實感。

回到發光圖層，在眼睛上端用沾水筆（硬筆尖、不透明度80%）塗上水藍色的半圓形。

將半圓形的兩端暈開，用套索工具框出半圓區塊，選擇調整色彩功能，將顏色改成更藍的水藍色。

新增一個剪裁圖層，對著畫有眼睛線稿的圖層剪裁。

用深一點的水藍色重畫眼睛的線稿，在上眼瞼加入線條。選擇發光圖層，在瞳孔和周圍添加小小的高光。

在睫毛中用水藍色畫出一條條的亮部。

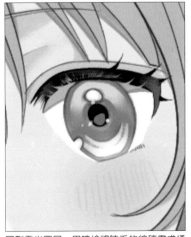

回到發光圖層。用噴槍將睫毛的線稿畫成橘色。眼睛下方也加上淡淡的光，這樣就完成了。

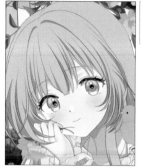

種類：沾水筆（硬筆尖）
尺寸：15.0px
不透明度：80％

在陰影邊緣畫出更深的顏色。
這個小動作可以讓頭髮更明顯、更有層次感。

順著髮流畫出陰影。

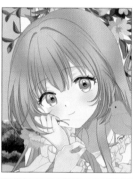

在陰影圖層的下方新增一個圖層，使用剪裁功能。用噴槍畫出環形的陰影，然後加上更深的陰影。

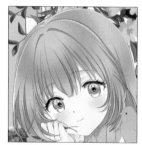

在頭頂畫出淺米黃色的高光。

環形內側再加上一圈亮色的環形，增加頭髮的光澤。

擦除光澤或增加光澤，做出不規則的形狀。

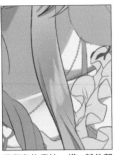
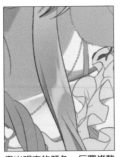

跟瀏海的畫法一樣,其他部分的髮束也要添加光澤。

畫出明亮的顏色,反覆修整形狀。

頭髮在人物中是很顯眼的部位,應該仔細上色以加強立體感或光澤感。

呆板

閃亮

繼續增加頭頂的光澤。畫上淺黃色。

一邊疊色,一邊修飾形狀。

用套索工具框出淡黃色的範圍,改成水藍色。

圖層順序如上。每次疊色都要增加一個圖層。

使用噴槍筆刷(梯形60%),在瀏海、髮束中央和頭髮的外圍畫出強光。
稍微增加一根根的髮絲,繪製完成。

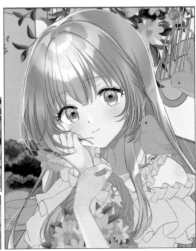

第4章

注意荷葉邊的凹凸起伏,在受光處(凸起的部分)塗上偏白的水藍色。暈開邊緣就能呈現柔和的陰影。

在荷葉邊的裡布塗上深色陰影。用油漆桶工具一次填滿顏色。

仔細刻畫陰影。陰影的邊緣也要加深顏色。

繼續疊加更深的陰影。注意荷葉邊的弧度,陰影也要畫出圓弧感。

暈開邊緣線。

袖子和裙子等處，也以同樣的方式上色。

蝴蝶結也要塗上第1層、第2層陰影，第2層陰影要畫出深色邊緣線，並且畫出高光，疊加多層顏色。

13 花籃上色

人物大致上色完成後,繼續繪製傢俱和小物件。小物件很多的時候,分別逐一上色是很需要毅力的一項工作;但仔細上色就能改變成品的品質,因此要很有耐心地持續上色才行。

先粗略地塗上陰影。把手是扭轉的編織紋,上色時需要留意弧度。

在細小的編織紋上畫出細細的線條。這是一道需要毅力的工序,但多花時間繪製就能提高作品的完成度。

在紋路的凹陷處畫出直線,做出凹凸變化。

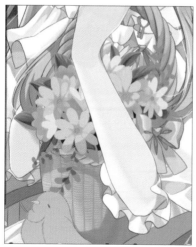

留意紋路的凹陷處,繼續畫出陰影。

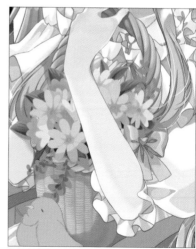

仔細刻畫手和葉子落在花籃上的影子。

144

14 小鳥上色

種類：沾水筆（硬筆尖）
尺寸：1.1px
不透明度：60%

沿著鳥的形狀畫出高光。上色時要留意
毛髮及小鳥身上的弧度。

順著毛髮畫出陰影。輕輕暈開翅膀中央
的顏色。

15 糖果上色

用格子花紋的素材繪製糖果。

選擇調整色彩功能，將素材的顏色
調暗。

加入高光。畫出高光和陰影的弧
度，呈現糖果的圓弧感是上色重
點。

茶杯是玻璃材質，使用沾水筆並降低不透明度，在淺色上疊色。四邊形的反光是用來營造真實感的上色重點。

添加一些橘色，用模糊工具稍微暈開。

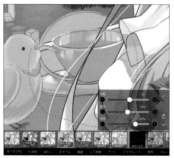

用套索工具圍住茶杯，點選調整色彩的「色相飽和亮度」功能，將顏色調成灰色。想像不到顏色的畫面時，可以先上色再調整。

用降低不透明度的沾水筆（硬筆尖）繪製紅茶。點選調整色彩的「色相飽和亮度」功能，調成紅茶的顏色。

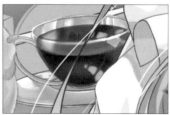

新增一個發光圖層，選用沾水筆（硬筆尖），用橘色畫出四邊形的高光，表現窗戶反光。

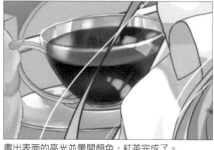

畫出表面的高光並暈開顏色，紅茶完成了。

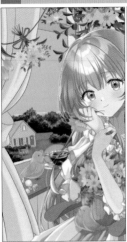

種類：沾水筆
（硬筆尖）
尺寸：5.0px
不透明度：60%

畫上淡淡的米黃色。

畫出明顯的陰影，藉此凸顯亮部。仔細描繪最深的陰影就能增加立體感。

18 相框上色

使用噴槍（梯形60％）畫出深水藍色的陰影。

在邊緣畫出水藍色的線條，畫出明顯的陰影以加強立體感。

照片也要畫出來！連小細節也都要一起描繪，提高插畫的完成度。

畫出亮部並增加質感。

第
4
章

19 鏡子上色

畫出鏡子外框的陰影以呈現立體感。高光也要畫出來。

種類：沾水筆（硬筆尖）
尺寸：20px
不透明度：71%

描繪外框的花紋。
範例畫的是玫瑰。

塗上淡黃色的光澤，增加玫瑰花瓣的立體感。

用淺水藍色畫出亮部。

將鏡子裡青鳥畫出來，輕輕地暈開來，增加鏡子的真實感。

20 鳥籠上色

用沾水筆（硬筆尖）畫出米黃色的陰影。

繼續畫出更深的陰影。在邊緣線上畫出高光，增加立體感。

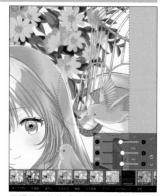
用調整顏色的「色相飽和亮度」功能來調整顏色。

21 椅子上色

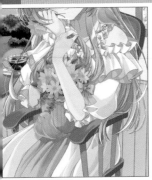

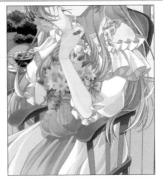

順著木紋一片一片黏貼素材。

用深褐色的沾水筆（硬筆尖）畫出扶手和椅背。

暈開上色的地方。但不要暈染深色的陰影。

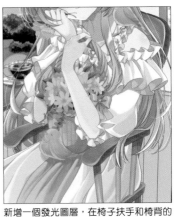

將貼好素材的圖層合併，改成柔光圖層模式。

用調整顏色的「色相飽和亮度」功能調整顏色。

新增一個發光圖層，在椅子扶手和椅背的邊角加上光澤。

第 **4** 章

Point！

黏貼素材或材質時不能直接平貼，需將素材變形、逐一黏貼在每個部位上，讓紋路看起來更真實。

22 房子與圍牆上色

畫出屋頂的陰影。在屋頂的邊緣留白，讓立體感更明顯。

用模糊工具暈開屋頂。

用發光圖層提亮房子的牆壁。呈現和煦陽光照射房子的畫面。

在圍牆中塗上褐色陰影，並用模糊工具暈開。

新增一個圖層並使用剪裁功能，然後貼上磚塊的素材。

選擇柔光混合模式。

在發光圖層中畫出淡淡的褐色光亮。

繪製庭院的門。用沾水筆（硬筆尖）畫出木紋。

降低最深陰影的不透明度，並且在上面疊色。

用噴槍（梯形60％）在天空下端塗上淺藍色的漸層色調。

選用雲朵筆刷，畫出稀疏的雲朵。用橡皮擦的噴槍筆刷（梯形60％）擦除雲朵，同時進行上色，畫出自然的白雲。

在上面疊加白色的雲畫出雲的陰影。

運用套索工具調整畫面的平衡性。

Point！

天空也要配合其他顏色，選用偏綠的水藍色。

繪製完成。

第 **4** 章

151

24 加工

更改臉部的線稿顏色。在畫有臉部線稿的圖層上方，新增一個圖層，使用剪裁功能。

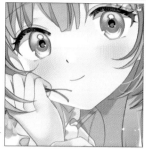

使用噴槍（梯形60％），在皮膚的線條上輕輕塗上暗紅色。

在最上層新增一個圖層，並且填滿橘色。

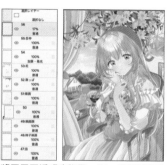

將圖層不透明度降至17％，讓插畫整體呈現淡橘色。

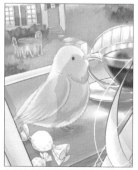

在最上層新增一個發光圖層，在小鳥的外面覆蓋一層亮部。

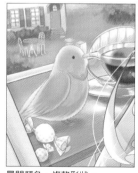

暈開顏色，修整形狀。

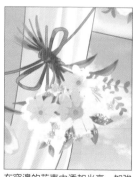

在窗邊的花束中添加光亮，加強立體感和陰影。

152

畫出鑰匙的明暗變化。加入白光、褐色陰影，做出明顯的明暗差異，呈現金屬的質感。

使用「亮粉4-新增」及「內部模糊圓形工具」，在周圍營造閃閃發亮的效果。

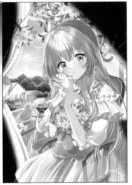

點選噴槍（梯形60%），在窗簾周圍塗上接近黑色的顏色，藉此強調窗簾的陰影。

	63	
⊙	39%	≡
	加算・発光	
	62	
⊙	31%	≡
	加算・発光	
	61	
⊙	12%	≡
	焼き込みカラー	
	60	
⊙	13%	≡
	焼き込みカラー	
	59:目枠	

選擇「加深顏色」混合模式，將窗簾陰影不透明度降至12%。

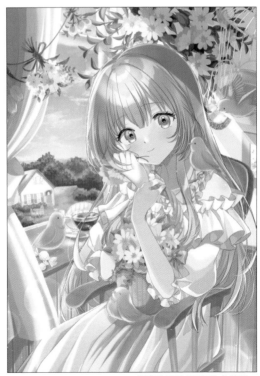

這麼做可以凸顯屋內的陰影。

進行最後加工前，先儲存一次檔案。儲存圖層後，所有圖層會合併成一張圖層。將合併後的圖層複製起來，貼在其他多個圖層的最上層。

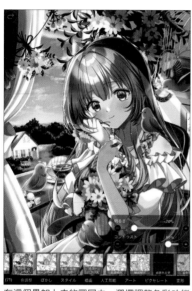

在這個疊加上去的圖層中，選擇調整色彩功能的明度＆對比。亮度設定為-70％、對比65％，畫面會變得像上圖一樣暗。

選用模糊工具的高斯模糊功能。半徑設定50px，讓畫面呈現模糊狀態。將此圖層的混合模式改成線性光源，不透明度降至11％。

最後在鳥嘴的地方加一朵小花。

微調眼睛的高光就完成了。

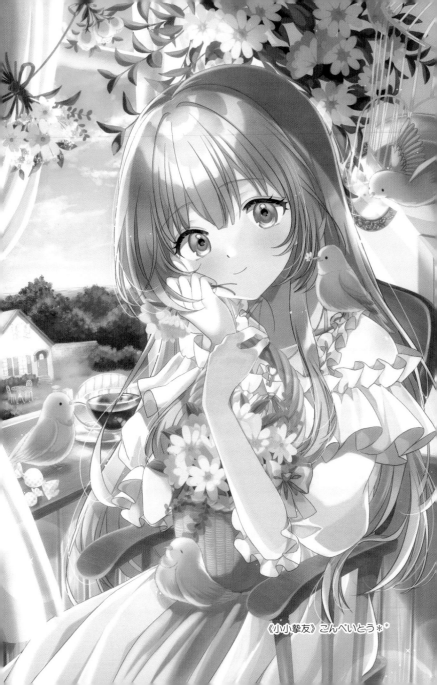

《小小挚友》こんぺいとう＊＊

如何從手機繪圖升級？

想從手機插畫進階到更正式一點的插畫，該準備什麼樣的裝置呢？本篇將介紹各種裝置的特色及優缺點。

1. iPad之類的平板電腦 + Apple Pencil

平板電腦是手機的放大版，使用手感跟手機最相似。iPad mini到Pro的尺寸和價格選擇很多，比較便宜的mini大約可用新台幣14900元（2022年7月）購入。

準備一支Apple Pencil作為觸控筆，價格約為新台幣4190元左右。Apple Pencil的感應度很好，可以像鉛筆一般流暢作畫。

iPad的優點在於可以隨身攜帶，畫圖的姿勢較自由。繪圖手感與手機差不多，而且可以畫出比手機更精緻的插畫。

缺點則是繪製漫畫等檔案較大的作品時可能比較不方便。此外，將檔案上傳到其他裝置時，資料交換的操作很複雜。

如果只是想把畫好的圖上傳到社群媒體的話，平板電腦的功能很夠用。

2. 電腦 + 數位繪圖板（繪圖板）

數位繪圖板是板狀的手寫板，將繪圖筆放在板子上移動，電腦螢幕上的筆刷就會跟著移動。繪圖筆是可以用來代替滑鼠的筆。不過，繪圖板只是一塊板子而已，必須隨時盯著電腦螢幕才能知道自己目前畫到什麼地方。

繪圖板的優點是價格比液晶繪圖螢幕還便宜，只要幾千元就能夠入手一台。如果你是繪圖板新手，而且覺得直接換成液晶繪圖螢幕的難度太高，那很推薦你使用數位繪圖板。

至於缺點方面，畫出來的感覺及畫法跟手繪不同，需要花時間多加熟悉。手繪時需要看著紙張作畫，但使用繪圖板時卻不能看著板子，必須一直看著螢幕作畫才行。因此，在手邊畫圖的感覺很薄弱，需要花時間練習才能畫出細緻的插圖。

3. 電腦 + 液晶繪圖螢幕（液晶繪圖板）

液晶繪圖螢幕是一種具備液晶螢幕的手寫板，使用者可直接在液晶螢幕上作畫。繪製數位漫畫的專業漫畫家及插畫師，大多都是使用液晶繪圖螢幕。

只要事先設定，就能同時在電腦螢幕和液晶繪圖螢幕中顯示作業畫面。使用者還可以先在手邊作畫，再用電腦大螢幕來確認畫面。

157

液晶繪圖螢幕的優點是繪圖手感與手繪非常像。這項優點跟iPad的手感很類似，不僅如此，液晶繪圖螢幕還能繪製解析度比iPad高的插畫，並且同時管理多個檔案，最適合用於漫畫製作。

缺點是價格比繪圖板高。此外，使用繪圖板和液晶繪圖螢幕時，都需要保持同一個姿勢作畫，容易引發肩膀僵硬或腰痛問題。使用者必須準備完善的作業環境，比如使用適合身體姿勢的桌椅，或是進行適度的休息。

2 和 3 建議搭配桌上型電腦，而不是筆記型電腦。畢竟插畫的檔案很大，筆記型電腦雖然也能畫，但處理時間較長，而且馬上就會發燙，有時還會出現顯色不正確的問題。雖然已經決定提高預算用電腦作畫，那比起筆記型電腦，我們更推薦桌上型電腦；比起數位繪圖板，更推薦液晶繪圖螢幕。

繪圖板可以當作初次嘗試電腦繪圖的工具，但如果想要長期使用電腦繪圖的話，液晶繪圖螢幕可以畫得更細緻，並且畫出自己理想中的線條。更重要的是，接近紙上作畫的手感是它最大的優勢。

不過，每個人的使用習慣和喜好當然各有不同，有些人比起液晶繪圖螢幕，更喜歡數位繪圖板。所以請將以上建議當作參考就好。

手機繪圖確實很有趣，但用上述工具練習畫圖就能打開更大的世界，拓展自己的繪畫潛能。如果預算充裕的話，請一定要挑戰看看。

サコ
Pixiv https://www.pixiv.
net/users/22190423
Twitter @35s_00

水鏡ひづめ
Pixiv https://www.pixiv.
net/users/52296099
Twitter @pinapo_25

べんけのーび
Pixiv https://www.pixiv.
net/users/25920509
Twitter @BenKenobi2187

こんぺいとう＊＊
HP https://lemoongarden.
wixsite.com/konpeito
Twitter @Konpeito1025

なごん
Pixiv https://www.pixiv.
net/users/32350978
Twitter @nagon_jinroh

ふじ

弓柄

作者 （萌）表現探求サークル

由一群熱愛漫畫、動畫及遊戲等領域的人集結而成的團體，風格不拘於男性向或女性向。每天為了精進插畫能力而摸索繪畫的表現技法。代表作為《軍服の描き方》、《萌え　ロリータファッションの描き方》系列、《女の子の服イラストポーズ集》系列等。

工作人員

編輯	沖元友佳(ホビージャパン)
封面設計	フネダスズ
內文設計・排版	甲斐麻里惠

用手機畫畫！
初學數位繪圖教學指南書

作　　者	（萌）表現探求サークル
翻　　譯	林芷柔
發　　行	陳偉祥
出　　版	北星圖書事業股份有限公司
地　　址	234 新北市永和區中正路 462 號 B1
電　　話	886-2-29229000
傳　　真	886-2-29229041
網　　址	www.nsbooks.com.tw
E - MAIL	nsbook@nsbooks.com.tw
劃撥帳戶	北星文化事業有限公司
劃撥帳號	50042987
出 版 日	2023 年 03 月
I S B N	978-626-7062-40-1
定　　價	300 元

如有缺頁或裝訂錯誤，請寄回更換。

スマホで描く！はじめてのデジ絵ガイドブック
©Moe Hyogen Tankyu Circle / HOBBY JAPAN

國家圖書館出版品預行編目(CIP)資料

用手機畫畫!初學數位繪圖教學指南書/(萌)表現探求サークル著；林芷柔翻譯. -- 新北市：北星圖書事業股份有限公司, 2023.03
160面；12.8×18.2公分
譯自：スマホで描く！はじめてのデジ絵ガイドブック
ISBN 978-626-7062-40-1(平裝)

1. CST: 電腦繪圖　2. CST: 繪畫技法
3. CST: 行動電話

956.2　　　　　　　　　111013743

官方網站　　　臉書粉絲專頁　　LINE 官方帳號